跟著義大利大師學水彩

特殊技法篇

U0064708

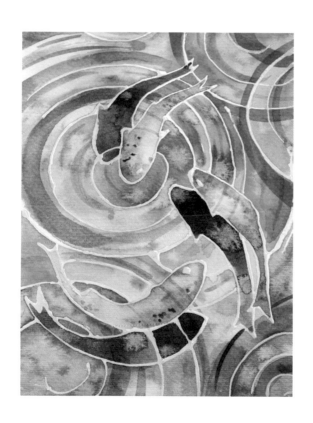

塔琪安娜‧拉波切娃　著

國家圖書館出版品預行編目(CIP)資料

跟著義大利大師學水彩：特殊技法篇 / 塔琪安
娜‧拉波切娃著；黃宥蓁譯. -- 新北市：北
星圖書, 2016.11
　　面；　公分
　　ISBN 978-986-6399-45-9（平裝）

1.水彩畫 2.繪畫技法

948.4　　　　　　　　　　105008126

跟著義大利大師學水彩：特殊技法篇

作　　者 / 塔琪安娜‧拉波切娃
譯　　者 / 黃宥蓁
發 行 人 / 陳偉祥
發　　行 / 北星圖書事業股份有限公司
地　　址 / 新北市永和區中正路 458 號 B1
電　　話 / 886-2-29229000
傳　　真 / 886-2-29229041
網　　址 / www.nsbooks.com.tw
e - m a i l / nsbook@nsbooks.com.tw
劃撥帳戶 / 北星文化事業有限公司
劃撥帳號 / 50042987
製版印刷 / 皇甫彩藝印刷股份有限公司
出 版 日 / 2016 年 11 月
I S B N / 978-986-6399-45-9
定　　價 / 299 元

Watercolor School. Decorative Techniques

© Libralato V., text, 2013

© Lapteva T., text, 2013

© NORTH STAR BOOKS CO., LTD Izdatelstvo Eksmo, design, 2016

目錄

前言

　　很高興地歡迎各位讀者，不論是剛開始學水彩畫的或是有經驗的繪畫愛好者，繪畫技法是無窮無盡的，這一次把水彩的特殊技法帶入畫作中，並且介紹如何把紙製造出刮痕及皺摺、把水和鹽巴噴灑在畫紙上面。透過這些方法輕鬆地就能創造出無與倫比又獨特的藝術畫作！

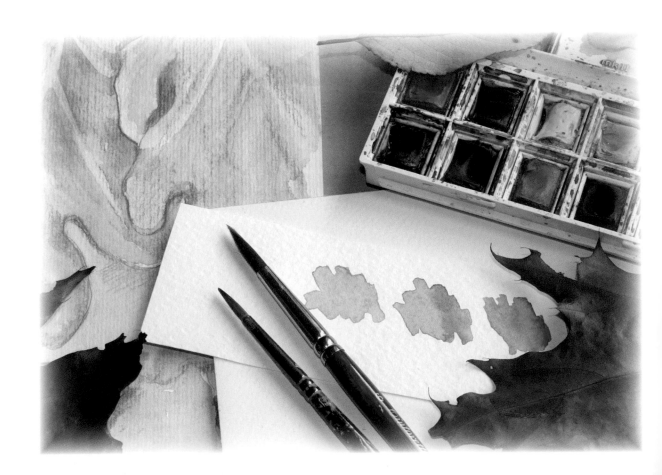

材料與用具

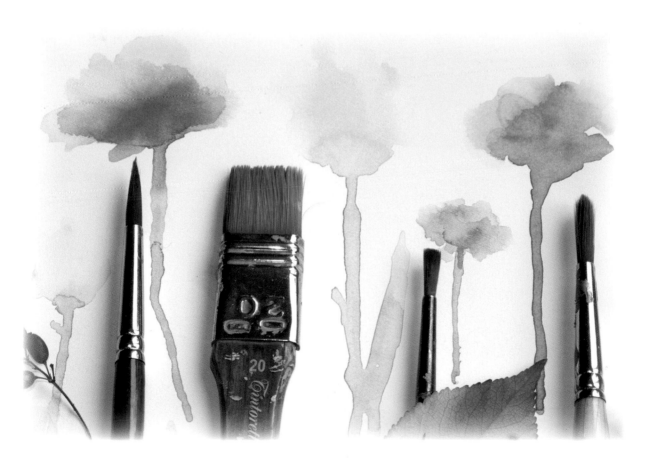

在開始作畫之前，準備好所有需要的材料與用具。

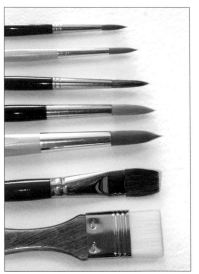

顏料及畫筆

正確地選擇顏料及畫筆就已經成功一半了。水彩顏料（不可以少於16色）無論如何都不要使用兒童用的顏料，因為它們比較濃稠，在紙上沒辦法表現出明顯的層次，也不適用於特殊技法的創作。

準備不同尺寸和形狀的畫筆。寬平頭畫筆適合在溼潤的紙上揮灑或是用於《水彩溼畫法》能夠畫出大規模的色塊。畫筆的筆身有標誌粗細的號碼，通常使用的畫筆為 1 號到 10 號，但不需要一次擁有全部的畫筆，只需要有基數號或是偶數號的畫筆即可。

畫筆必須為軟刷毛，最好是使用松鼠、黃鼠狼或是合成纖維的毛。

紙

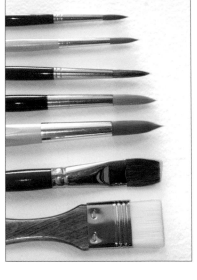

另外一半成功取決於畫紙。水彩畫紙有很多種，因此選擇它的時候需要特別注意，紙是以磅表示厚度，如果把厚的紙張刷溼的話，它不會彎曲也不需要特別去固定它。裝訂成冊的紙也有販售，因為紙張的邊緣固定了，所以使用畫冊作畫時就像是使用畫板一樣，不論在家或是戶外都方便作畫。

市面上也有販售單獨的水彩畫紙，只不過需要用紙膠帶將畫紙黏於畫板上，完成畫作後再將紙膠帶摘除，畫紙也不會被破壞。

還有一點需要注意，紙張有分成光滑和粗紋理的表面，因此對於不同的呈現效果需不同種類的紙張。

白膠

製作皺褶紙時需要使用白膠將紙固定在厚紙板上。而一般膠水是無法將皺褶紙固定的。

錐子及雕刻刀

在刮痕技法上會用到這些工具及需了解它們的用法。

雕刻刀能夠在紙上劃出細微的切口，而錐子能夠壓畫出線條。

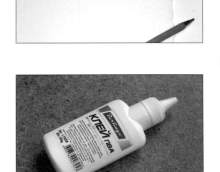

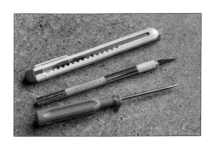 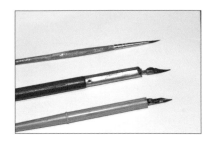

彩色墨水及沾水筆

彩色墨水可運用在水彩畫作中與沾水筆結合，能夠一筆畫出柔軟又平整的線條或是細長條紋。在畫作中可以搭配水彩使用，而彩色墨水也有各式各樣的顏色。

留白膠

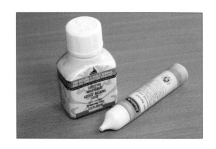

留白膠是一種可以凝固在紙上的液態橡膠，它使顏料不滲透到紙張裡面，當結束畫作後可以用橡皮擦、手指或豬皮膠去除留白膠。留白膠上的細嘴軟管能夠擠出纖細線條因而留下白色輪廓。

鹽巴

一般的食用鹽不適合運用在創作中，最好選擇粗鹽。當粗鹽灑落在顏料上時能看清楚每一顆鹽巴使顏料呈現不均勻的效果。

蠟

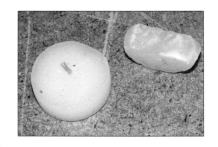

輕輕地把蠟塗抹在紙上畫出一些小紋路，在畫作上最好使用白蠟，因為彩色的蠟會在紙張上留下顏色。只要一小塊的蠟就足夠，可以用刀子把蠟燭削尖就像是削鉛筆一樣，即能描繪出細膩的線條。

水性色鉛筆

水性色鉛筆跟一般的色鉛筆很相像，唯一不同之處在於它們能夠被溼潤的水彩筆刷洗，就像是水彩顏料一樣。水性色鉛筆可以與水彩顏料一起搭配也能夠單獨使用，在任何情況下都可以展現出特殊的效果。市面上有成套販售和單獨販售的水性色鉛筆，每枝色鉛筆都有自己的編號，能夠很輕易地依照自己的喜好收集一系列的色鉛筆。

略談
特殊技法

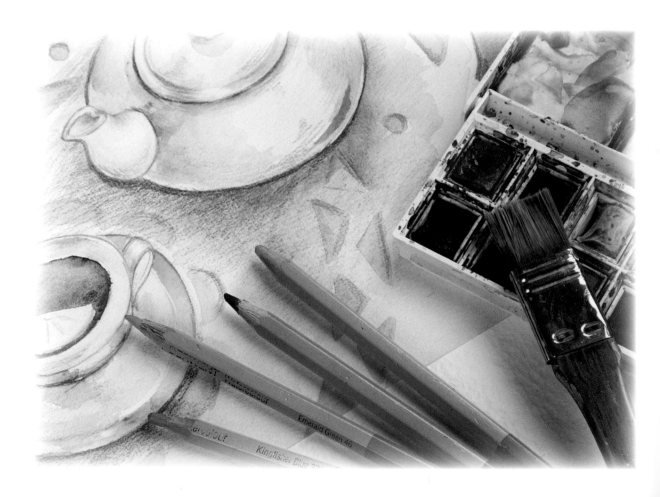

雜誌或是書中的插畫常以特殊技法呈現。從以前普及的海報到戲劇服裝的草圖或是專家偉大樣品製作的草稿都是用水彩完成的。

有非常多種的水彩畫作會因為水彩技法的不同運用而產生各式各樣的風格特色。不同的方法會呈現出不同的效果，如被刷洗過的色塊能夠創造出有規律的圖形，相反地剛硬的外形能夠帶給它清晰明確的感覺。盡可能地把一些技法結合於一張畫作中，如右下畫作中茶杯被不柔和的圖像呈現出來，只描繪出剛硬白色的輪廓及暗面和反射光，然而背景則是有各式各樣的顏色分散在各處，彷彿是水流細細地流向外面。

還有一種特殊技法是運用顏色「彩色或單色」。舉例來說在幾世紀前有一位眾所周知的民族學者-米哈伊爾‧米哈伊洛維奇‧諾索夫，他的素描及畫冊草圖被挖掘出來時發現他經常使用純灰色畫法的技巧，單純只使用一種色調，除此之外在這些作品上面，諾索夫把細小的紋路圖形描繪得非常清楚也添加了一些輪廓線條，這種方法能夠強調作品的形狀及呈現出想表達的手法。

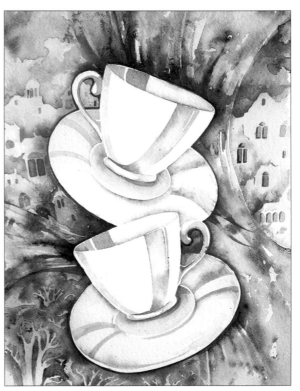

現代的特殊技法畫作除了色彩及表達手法外，也加強畫作結構以呈現完整的面貌。

在畫水彩書時不要害怕去嘗試及失敗，作品會讓您更了解色彩及表達手法，可以隨性及繽紛地揮灑。

一起開始進行藝術的嘗試吧！

水彩
溼畫法

從最簡單的《水彩溼畫法》開始練習，接著就能夠使用這種技法打底。《水彩溼畫法》能讓顏料自由地揮灑在紙張上，把不同的色調混合在一起，也可用畫筆在紙張上畫出輪廓及形狀。

這種技巧非常有趣，未說完的部分留給讀者們一個想像的空間觀察顏色如何的擴散。一起看範例！

城市

房屋的屋頂及窗戶是需要有條有理地完成。第一排房屋是用橙黃交替的顏色完成，在前排顯得非常醒目且融入從畫作裡，房屋一棟接著一棟緩慢地往後延展，最後彷彿走向天空隱沒在冷藍色調中。從左邊下方白色角落到右上方藍色的地方，幾乎所有技巧都呈現出來了，而窗戶則是用暗面來表現。

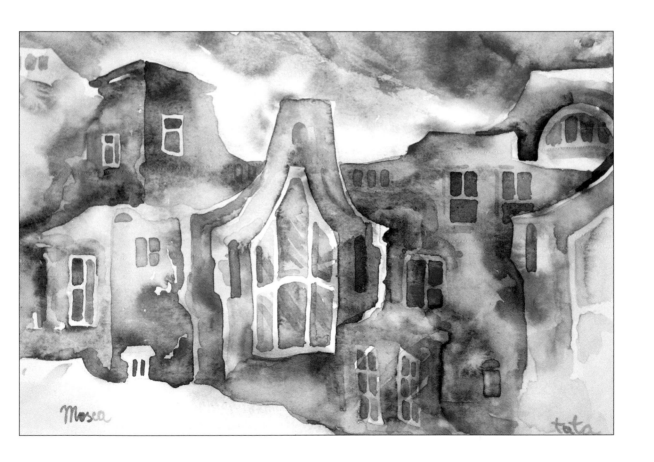

兩副面具和蘋果

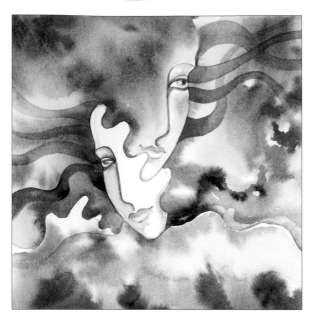

位於第一幅構圖中心點的面具保留了具體的白色，在色彩裡及細膩的鉛筆稿中只看得到簡單的線條，基本的顏色在周圍呈現出來，這種背景是由色彩相互流動柔和渲染所組成的，能夠在畫作中創造氣氛，與前頁的畫作相比，差別在於色彩層次用足了均勻的顏色完成，平淡白色的面具與刷洗過的背景就成了鮮明的對比。

在《蘋果》這幅畫作中，有輕柔的渲染及流動的組合伴隨著剛硬輪廓的圖形，使剛硬的線條呈現出清楚的輪廓，而簡略形狀及物品也可以創造出畫作。儘管都是在溼的紙上作畫，但不同的技法從上述兩種畫作中都是可以辨別出來的。

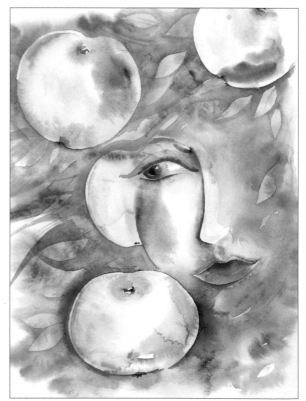

雨天

　　畫作上的結構準確地分成上方及下方兩個部分，也就是天空及海洋，天空看著海讓雨流入大海，顏色以線條的方式呈現。上面的部分是以色塊伴隨著一些清楚的輪廓在稍微乾燥的紙上完成的，而下面的部分則是畫出一些平行的顏色層次線條讓整個效果浮現出來，把紙張稍微抬起來再依序地從一邊畫到另一邊，如此單一顏色的交會會讓作品看起來更完整。

在《水彩溼畫法》中，看見四種不同的方法：

1) 隨意的顏料渲染能夠把色彩區分開來

2) 部分有顏色及沒有顏色的圖形可以產生出相互對比的創作

3) 渲染背景的組合可以伴隨剛硬輪廓的線條

4) 在單一色調交錯中需要使用不同筆法的技巧

現在開始掌握這些繪畫的技法，一起畫第一幅畫！

一起作畫

葡萄

　　《水彩溼畫法》意味著當開始作畫時畫紙一定是溼的。可使用噴霧器或是寬平頭畫筆讓紙張變溼，厚的紙張會需要更多的水，相對的也需要更久的時間讓它乾燥。

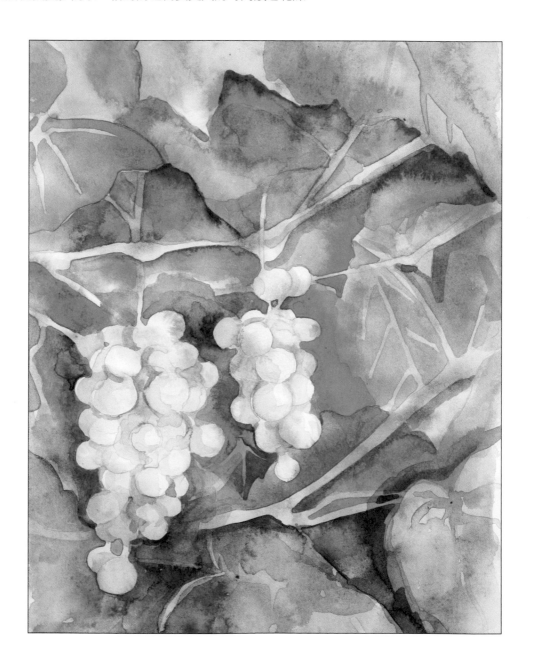

1. 準備一張細緻的鉛筆稿，畫出所有精細的線條，不要用太粗的筆，也不要有潦草的線條，因這些線條將從水彩裡顯露出來。

2. 把毛巾沾溼擠出多餘的水分，攤平放在塑膠托盤上，再把打好線稿的畫紙擺在上面用膠帶固定邊緣。

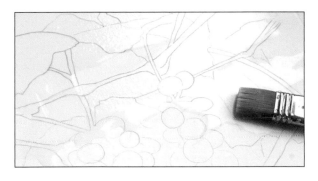

3. 用寬平頭畫筆把整張畫紙刷溼，讓畫紙均勻溼潤。

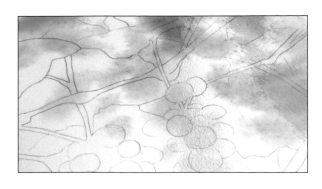

4. 使用寬平頭畫筆作畫，從葡萄開始畫上最鮮明的色塊，接著再漸漸地增添顏色上去。

5. 逐步地從淡黃色轉換到青草碧綠色，用點狀的方式把周圍背景填滿，點與點之間要保留一些空隙讓顏料能夠互相渲染及混合。

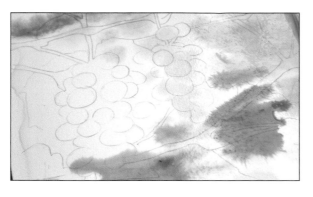

6. 將淺藍色填滿葉子區塊，固定好畫紙不要畫出多餘的痕跡。

7. 為了讓畫作下方更多樣化，在一些小區域加上櫻桃色的色調。

8. 使用細的圓頭畫筆為第一串葡萄填滿紅橙色。首先點上幾點且稍等讓剛剛所畫的點暈染開，這樣就能夠輕易地明白需再加上多少顏料。

9. 第二串葡萄則是使用黃綠色，讓飽和的青草色植物色調與黃色一起渲染及混合。如果有多餘的水及顏料，使用紙巾小心地從紙張的邊緣吸取。

10. 小心地利用細線條將葉子上的葉脈清楚地勾勒出來，為了不要畫出太大的色塊，用筆尖畫出線條。

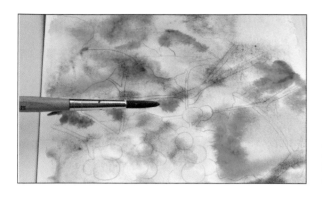

11. 在上方加入一些不同的藍色加強葉子彼此之間色彩的相互渲染，也可稍微抬高紙張邊緣，讓顏料四處流動。

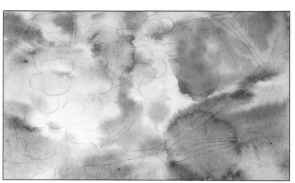

12. 最後在葉子及分支之間加入些許祖母綠，不要讓顏料流入葡萄裡，接著小心地抬起紙張邊緣將毛巾抽出來，把畫作放置在水平面上直到完全乾燥。

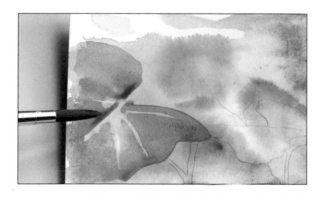

13. 用色塊把所有背景都填滿後晾乾，接著用簡單的色彩畫出葉子、莖及葡萄，在第一片葉子裡先畫出細膩明顯的層次，留下葉脈不需上色。

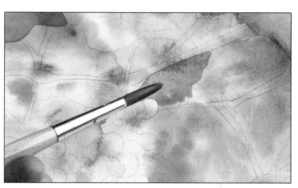

14. 把剩下的葉子陸續上色，小心不要碰觸到莖且沿著輪廓畫。畫葡萄旁邊的葉子時需注意綠色顏料不要碰觸到葡萄。

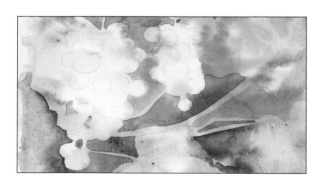

15. 小心地用飽和的綠色填滿葡萄上方的葉子，同時也描繪出每一顆果粒的形狀。在畫作下方以翡翠藍上色，邊緣可用乾淨溼的畫筆暈染開。

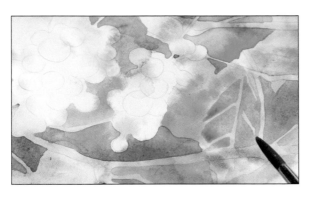

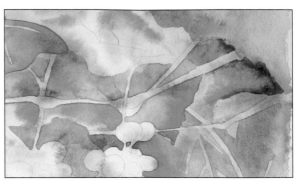

16. 葉子則用柔和的青綠色填滿。葉脈的部分先不要上色才能區分出葉脈紋路。

17. 葉子上面的影子使用翡翠藍呈現，以線條對比分明的方式在葉子的邊緣描繪，再用乾淨溼的畫筆暈染開顏料。

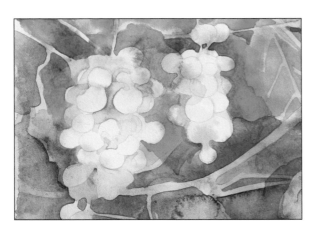

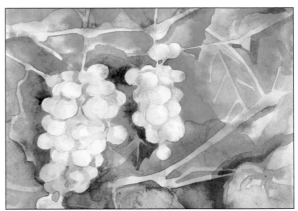

18. 使用黃赭色畫葡萄，同時填滿分支裡暗面的部分。用些許的水滴稍微暈染顏料，接著再等顏料完全乾燥。

19. 使用細筆以細緻清楚的綠色強調葡萄果粒，且在兩串葡萄間使用些許深藍色加強，為了讓色塊能夠四處流動水分需足夠。

第一幅畫作完成了，需再加深難度及嘗試新的方法。現在要學的是滴彩、飛濺的點及水流，這些都是很簡單的潑灑水彩畫。

滴彩和水痕

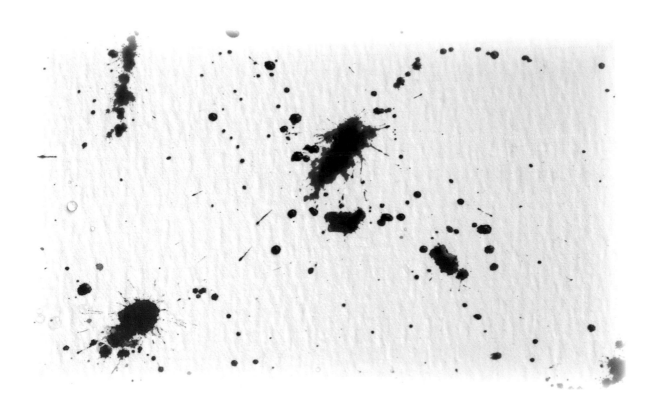

有時會在作品上從畫筆滴落顏料或是水珠。是弄壞了作品嗎？不要將它看作是個缺陷而要看成是一個優點！這些點在畫作中是有存在意義的，需重視此種特殊技法。

一起看例子吧！

有熨斗的靜物寫生

作品中的靜物用極少的色彩作畫，看起來就像是一幅古典水彩畫。然而在這個靜物寫生畫裏不是所有東西都這麼容易呈現，就像是咖啡壺不上色，它只有簡單地用鉛筆勾勒出來，這樣的細節具有裝飾感。但特別值得關注的是有一致性、相關聯又均等的背景部分，看看它是如何完成的。有一般的色調、有些許磁磚的輪廓，但最重要的是色塊，不同尺寸的彩色點及水痕被噴灑在所有的背景上面，它們如此和諧地顯露出來讓人產生印象，彷彿每一個彩色點都專業地挑選自己的位置。其實這是很容易的技法，選擇合適的顏色就能夠讓它們與部分畫作結合。

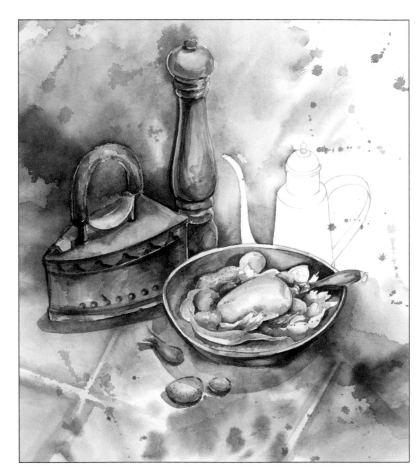

窗戶旁的花瓶

　　這是另一種靜態寫生畫作，畫面中缺少了彩色的點，此作品不是用顏料噴灑而是用簡單的水，把水滴落在還沒完全乾燥的顏料裡就會有獨特的痕跡留在畫紙上。大型綠色花瓶完全被模糊不清的點給覆蓋，這種方法使靜態寫生裡的物品更多樣化且呈現出不同的手法。作品看起來很有趣，顏色的運用及色彩層次在畫作中表達出愉悅感。

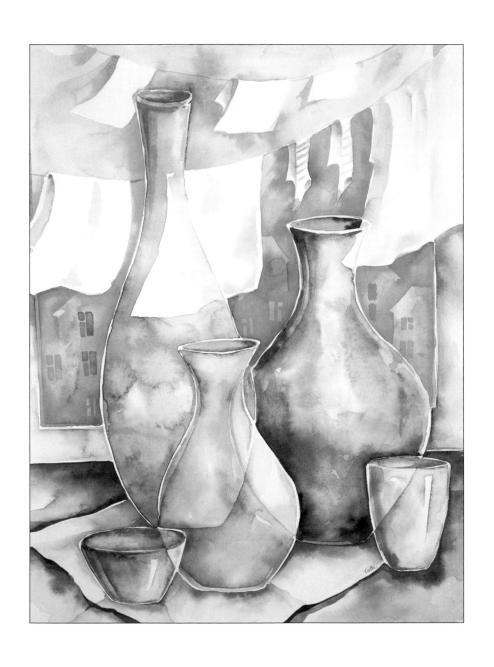

如何製造滴彩

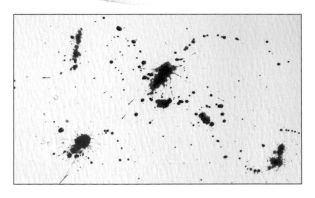

如何製作滴彩讓彩色點留著呢？其實很簡單，只需要一枝畫筆和一支筷子、鉛筆或是其他的筆。先把畫筆沾滿顏料，再把畫筆放在靠近紙張上方十到十五公分的高度將畫筆與筷子和紙張呈現平行後，用畫筆敲擊筷子，根據高度和敲擊的大小會有不同尺寸的點依附在上面。

點可以保持任何狀態，可直接風乾或是不需等顏料滲透到紙張裡就立刻使用噴霧器把水噴灑到整個畫作上，顏料就像變魔術一樣會往不同方向暈開，創造出獨特的畫作。

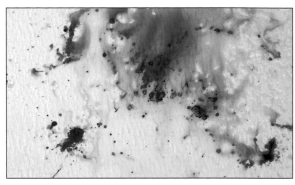

這樣的手法是無窮無盡的，可多加利用顏料製造出一些滴彩和水痕。

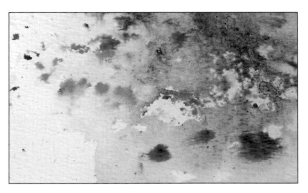

如果紙張是平坦的，顏料會均勻地散開往各個方向，接著就讓它在這樣的情況下乾燥。但是如果稍微抬起紙張的一個邊緣呈現出角度，那麼顏料就會開始往下暈開形成一條小河。嘗試稍微讓紙張上的顏料快速流動，將會得到一幅有趣的圖畫。

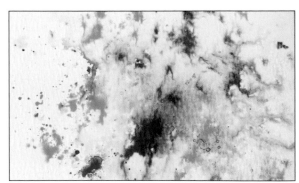

一起作畫

花

用彩色點練習畫出一些簡單的花朵。這種技巧經常呈現在書或是雜誌裡的插畫中。

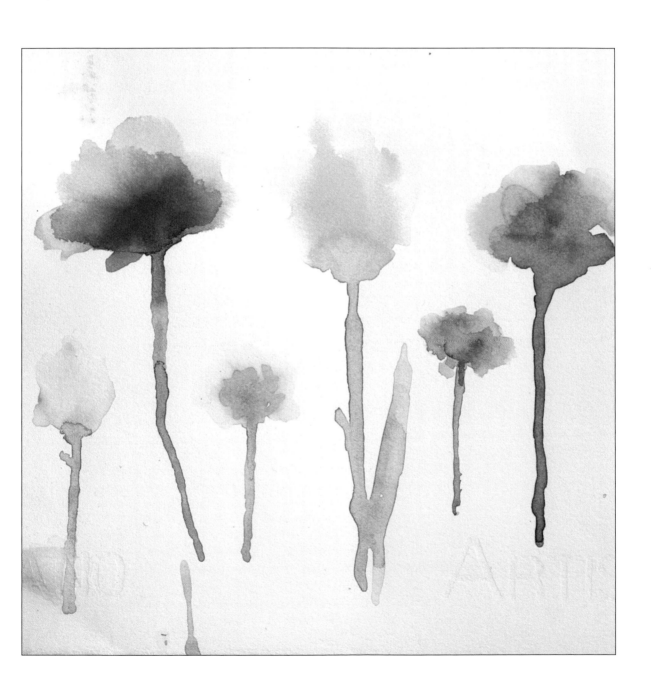

1. 使用乾淨溼的畫筆繪畫出花朵。

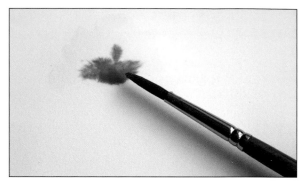

2. 不需等紙張乾燥直接畫出紅色點，讓顏料在溼的紙上暈開。

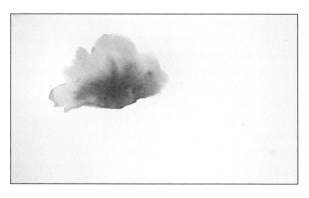

3. 為了讓顏料完全地暈開，畫紙必需呈現溼的狀態且需要快速作畫。

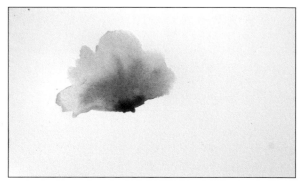

4. 在花朵基底裡加上棕綠色花萼並讓顏料稍微暈開。

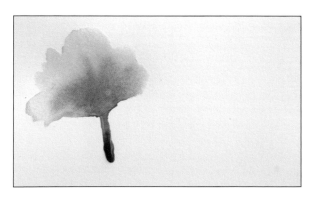

5. 稍微抬起紙張上方讓顏料像水流似的往下流動，需稍微用畫筆協助流動的顏料。

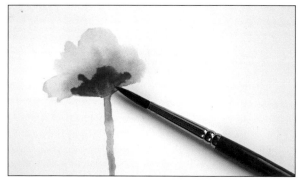

6. 最後加強花瓣細節。點上紅色的點就完成了。

照著這樣的手法再畫出一些花朵使畫作更多樣化，同時添增一些其他的顏色或是畫出在花朵中間的葉子，接著再與葉莖一起組合。

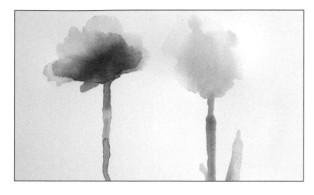 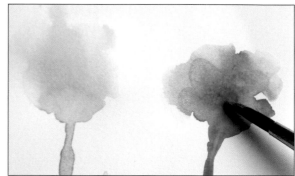

可加入文字於插圖中完成畫作。

1. 用畫筆沾水先淡淡地把字描繪出來。

2. 當水還未乾的時候用帶有顏料的畫筆在紙張上碰觸一下，讓顏料暈開互相混合在一起後就可收筆。

3. 最後增添一些不同大小的彩色點，彩色的點能夠把色彩與文字完美地組合在一起。

花瓶裡的玫瑰花

練習噴灑顏料及讓顏料沿著紙張四處流動。

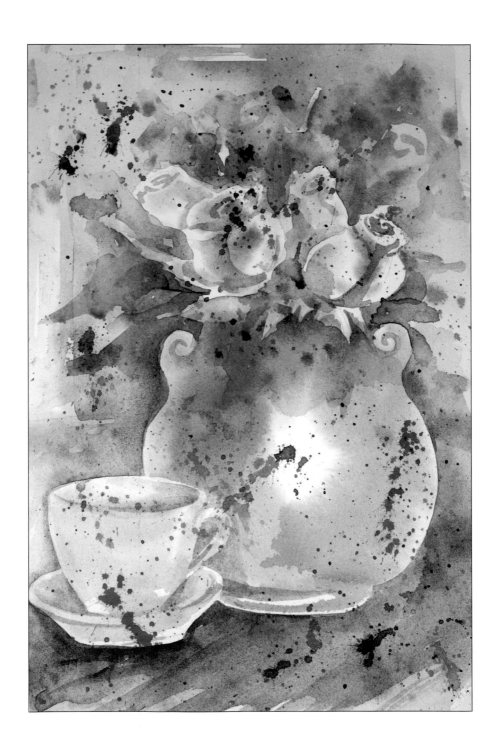

1. 鉛筆稿可以是細膩且複雜的輪廓也可以簡單的草稿就好。

2. 使用《水彩溼畫法》將寬平頭畫筆完全地沾溼紙張。

3. 先畫出一些適中的彩色色塊,有淺藍色的花瓶、粉色的玫瑰和碧綠色的葉子,並讓顏料暈開。

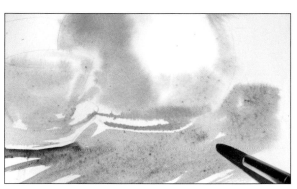

4. 將黃赭色填滿茶杯,加入從花瓶反射出來的淺藍色。用咖啡色填滿桌面。

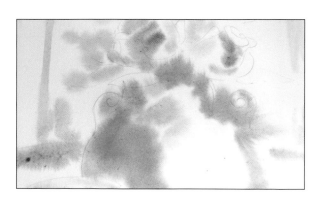

5. 咖啡色填滿桌面後,接著描繪出窗戶的輪廓。此時畫作應該呈現色塊而非細節。

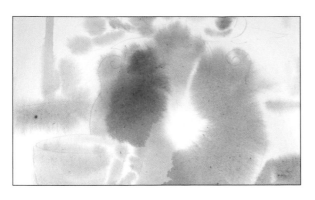

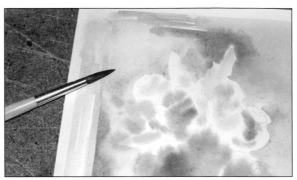

6. 接著畫花瓶的上方，加入些許亮面的藍綠色和暗面的藍色色塊。

7. 填滿花束周圍的背景，做出一個從黃色到藍色的色彩轉換層次，再仔細地勾勒出葉子和花朵的輪廓。

8. 在花朵和葉子的附近添加綠色顯示出影子的感覺，使用細畫筆筆尖仔細畫出葉子的輪廓。

9. 加強物體接觸的桌面並描繪出花瓶的邊緣。

10. 將淺藍色渲染在畫作下方棕色桌面邊緣。淺藍色色塊就像是從花瓶裡面反射出來的光一樣。

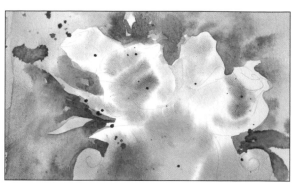

11. 加上彩色點。點的形狀大小取決於顏料滴在乾燥或溼潤的畫作表面上。滴在乾燥畫紙上的點微小又整齊，而在溼的畫紙上則是模糊不明顯。

12. 逐步地利用微小的細節點綴畫作。先著重在花束上，用明亮的翡翠綠畫出葉子，再讓顏料稍微暈開。

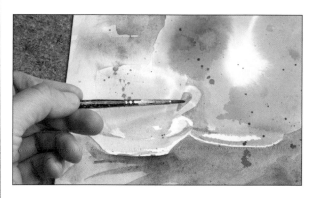

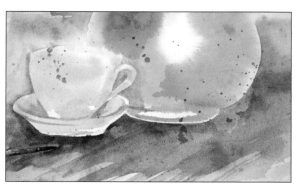

13. 用細畫筆筆尖畫出茶杯的把手，只需簡單地畫出把手後面輪廓的背景，把手就會看得非常清楚。

14. 為了讓物體看起來是"放置桌面上"，需在物體下加上影子。加強花瓶與茶杯影子，讓新的顏色稍微渲染使它們看起來更柔和。

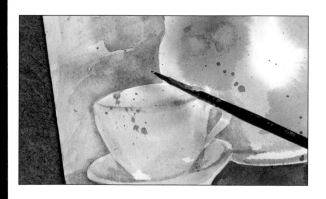

15. 利用飽和的顏色畫出茶杯後面的背景使茶杯的邊緣更明顯。

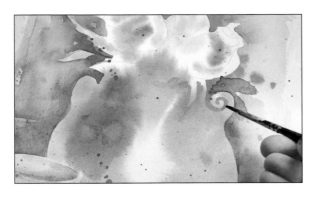

16. 利用簡單的淺藍色在花瓶的把手上方畫出漩窩及葉子下方的影子。

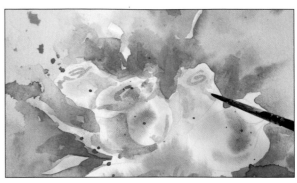

17. 利用細畫筆依序地畫出玫瑰花花瓣,把半透明的顏色畫在花瓣邊緣及漩渦中間。

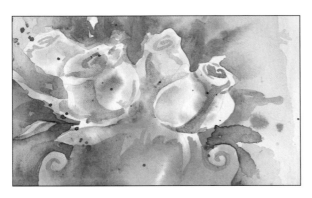

18. 在花束跟葉子中間加入些許黃赭色的色塊。

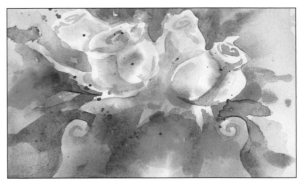

19. 儘管這畫作只作為裝飾,但還是需遵照著光的規則。加入從葉子表面反射出來的翡翠綠,並添加在花束與花瓶的中間。相較之下影子的部分不應該比背景還過於飽和。

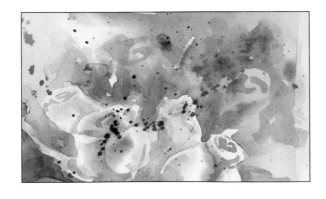

20. 在畫作的頂端沿著背景的上方製造出深藍色的點。

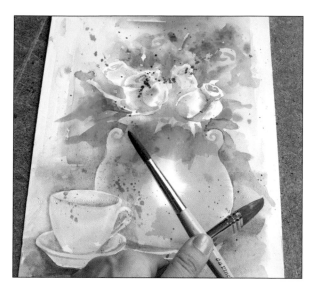

21. 用帶有顏料的畫筆輕微地敲打另外一枝潔淨且乾燥的畫筆，讓點微小又若隱若現。

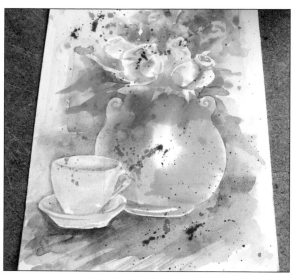

22. 在中間的部分加上碧綠色的點作為背景及前排物體之間的連結，同時注意不要製造過多的點。

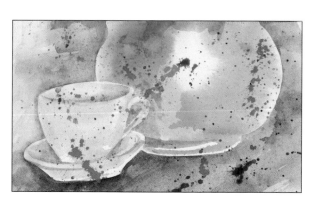

23. 前排物體上的點用色調鮮明及飽和的橘色。

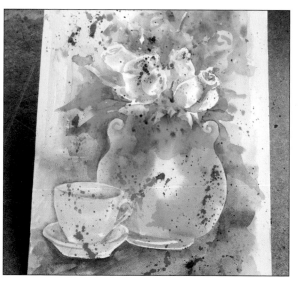

24. 為了保持畫作顏色的平衡，需將黃色帶入，將後面背景裡有使用到的顏色也往前放在相對的角落裡，在上方及下方都噴灑一些黃色點後畫作就完成了，接著就讓它完美地乾燥。

秋天

　　在一開始已經說過，彩色點能用各式各樣的顏色做出來，也能夠很簡單地讓水從高處滴落產生水痕，嘗試把這兩種方法結合在一個畫作裡。

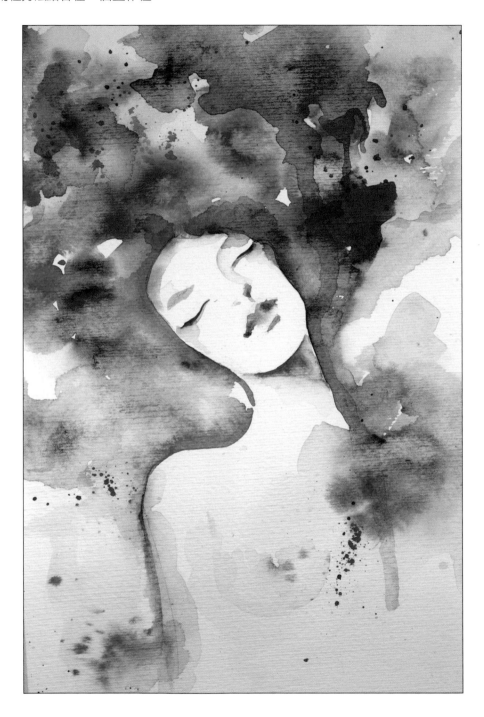

1. 用鉛筆勾勒出臉、眼睛、鼻子及嘴唇輪廓，用一條線條凸顯出肩膀的輪廓及脖子。

2. 使用《水彩溼畫法》溼潤臉部周圍的紙張，小心不要讓水超出鉛筆的線條。

3. 首先從臉的上方往上帶入色彩，畫出一些橘色色塊後讓它們暈開。

4. 逐漸地增加色調。從橘色漸層到紅色，沿著臉的輪廓上色讓臉部凸顯出來。

5. 再往下畫出一些飽和的藍色色塊，用一條線條描繪出肩膀的部分，讓顏料往外暈開。

6. 為了達到各式各樣有趣的色彩層次，需讓顏料稍微暈開。翻轉畫作使下面的角落轉至上方，讓紙張與桌面稍微呈現出角度使顏料往不同方向暈開。

7. 將畫轉回到水平的狀態，下層結構用鈷藍和暗紅輕輕地上色。

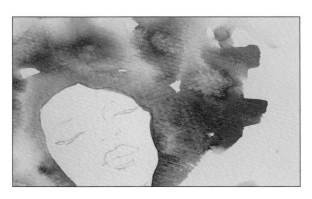 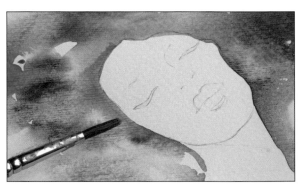

8. 製造出水痕。選擇最飽和的色塊再用水滴滴落在上方或是簡單地用乾淨溼的畫筆碰觸紙張產生水痕。

9. 沿著臉的輪廓加入顏色，傾斜畫作讓顏料往其他方向暈開。

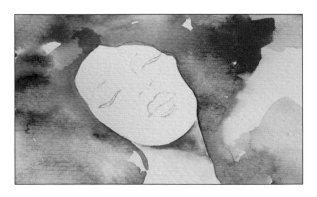

10. 利用明亮的群青填滿下巴下方的影子，讓它看起來不要太過清晰但也不要從所有結構中脫離出來，用溼畫筆輕刷邊緣使它變得柔和。

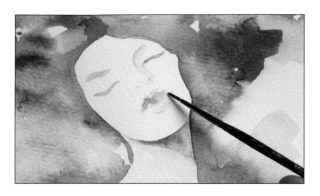

11. 填滿眼睛及嘴唇的暗面。

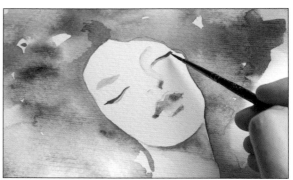

12. 在上嘴唇塗上暗紅色，在下嘴唇下方加上淺藍色影子，用細畫筆仔細地描繪眼睛。

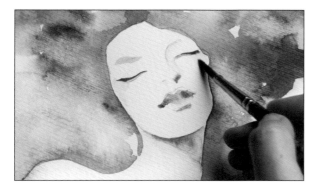

13. 使用乾淨溼的畫筆仔細地碰觸眼睛下方，讓顏料從眼睛的部分往下暈染開。如果突然灑出過多的顏料大於原先所需要的量，用紙巾小心地稀釋邊緣。

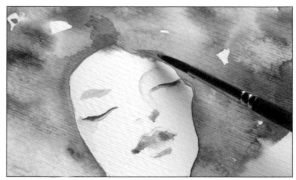

14. 沿著額頭加上橘色線條，用乾淨溼的畫筆稍微讓顏料和下方的層次相互混合渲染構成柔和的影子。

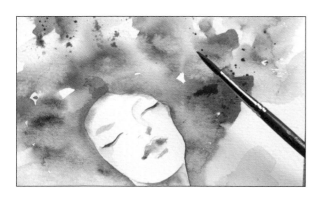

15. 畫作上方已呈現乾燥狀態，用大量細小均勻色調的點裝飾頭髮。

16. 仔細地畫出肩膀和手臂的線條。用橘色呈現出肉體的顏色。

17. 在紙張下方邊緣還是溼的狀態時用藍色色塊來裝飾，藉由溼的背景讓點美麗地渲染開來。如果可以的話隨意擺動畫面，讓顏料往不同的方向暈開。

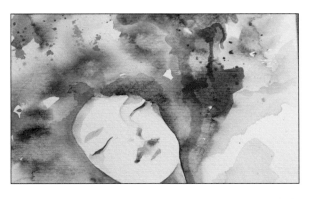

18. 用紅色加強臉部周圍。加入紅色在畫作上方平衡半透明的層次。

19. 稍微抬起畫作讓顏料往下流動，當顏料幾乎流到紙張邊緣時翻轉畫作讓顏料往回流動。

20. 最後在上方加入一些各式各樣、大小不一和不同水量形狀的點。

又掌握了一種特殊技法，了解色彩流動的斑點、滴彩和噴濺點的用法了。有從高處揮灑鹽巴的經驗嗎？一起來試試吧！

鹽巴

在水彩畫裡使用鹽巴是個完全意外又有趣的方法，通常這種技術是使用於蠟染上。把粗鹽灑在布匹上創造出有趣的效果或是在畫作上面加入尿素（碳酸二胺），鹽巴會腐蝕顏料留下些許會發光的亮點或是稍微模糊的條紋，紙張上的鹽巴呈現出稍微簡樸但非常令人深刻的效果。

窗戶上的貓

在這幅畫作中有灑落鹽巴的部分就只有貓所在的窗戶內部，如此一來焦點就會集中在這個部分。貓周圍的空間都是亮點和斑點，呈現出閃爍的光芒，而城市周圍的部分則相反只是簡單地渲染雲彩跟霧。整幅畫作不一定都要用鹽巴修飾也能夠只強調局部。

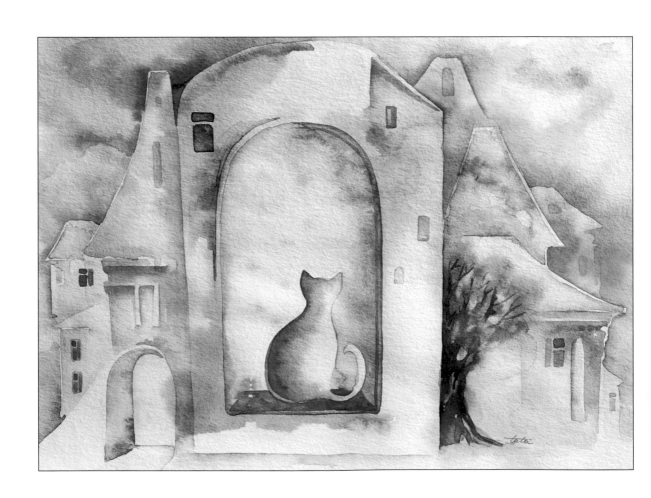

石榴

　　石榴作品是用粗鹽灑在不同的區塊上所呈現的畫作。兩大撮的鹽巴灑落在左邊及右邊，而另外一撮少量的鹽巴則灑在石榴中心。如此獨特的條紋和亮點所構成的效果，讓畫面的不對稱創造出微妙的格局，畫作吸引人的地方在於能夠用特別的心情和獨特的方法來創作。

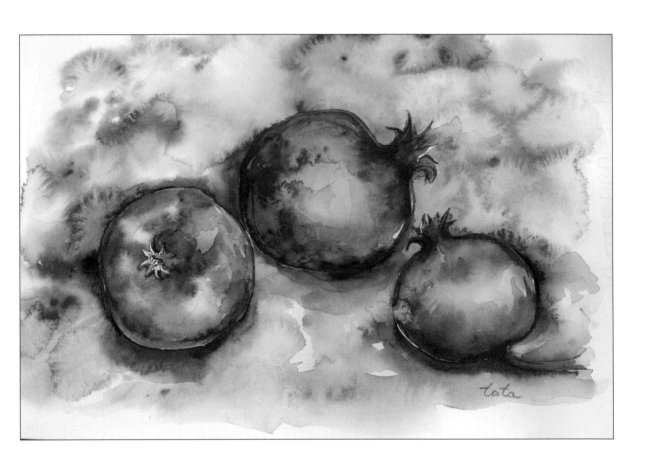

如何揮灑鹽巴

　　為了達到美麗的效果，可在畫作上面撒上鹽巴。在畫紙還是溼的時候不讓顏料瞬間被吸入紙張內，需在顏料上撒上鹽巴。想像一下在食物裡面加入鹽巴的感覺，就同樣地把鹽灑在紙張上。

　　越粗的鹽巴就會得到越有趣的斑點，從大顆粒的鹽巴開始練習，會看到顏料像「奔跑」一樣往不同方向流動。一起掌握這個技巧吧！

一起作畫

老舊城市裡的房屋

現在一起試著練習《水彩溼畫法》的技巧。

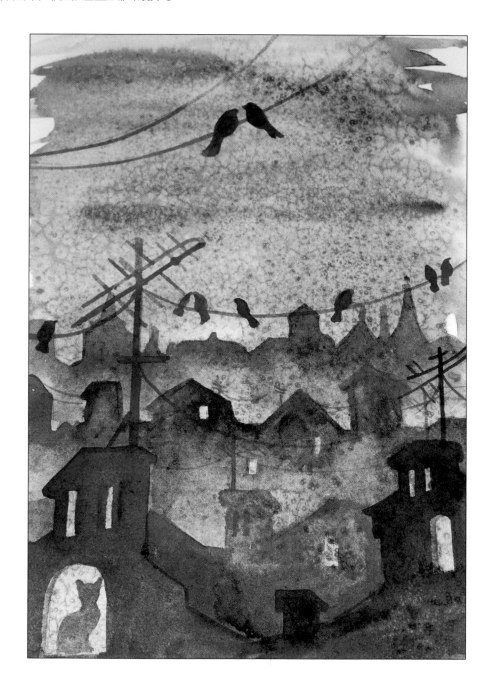

1. 以細緻的鉛筆線條描繪輪廓,再用寬平頭畫筆將整張紙刷溼。

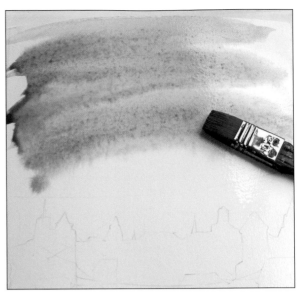

2. 用深紅色以水平的方式一層一層的塗滿部分的背景,水量必需足夠才不會在畫紙上留下刷痕。

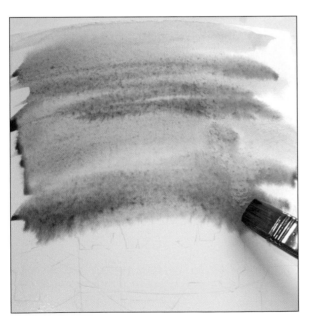

3. 加入其他顏色後,持續地往紙張下方移動且注意顏料是否相互混合及渲染。

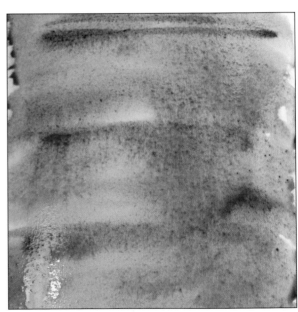

4. 塗上兩條鈷藍使背景多樣化,稍等一會使顏料混合及渲染。

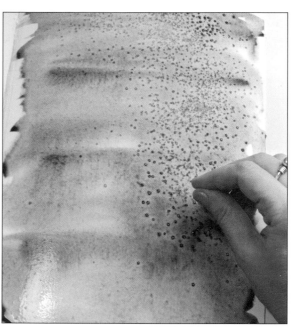

5. 抬起畫紙上方邊緣讓顏料往下流動後再將紙張放回水平位置。

6. 將鹽巴仔細均勻地灑在整個紙張上後放置直到完全乾燥。

7. 當顏料完全乾燥後紙張上會形成小斑點和痕跡，用手指小心地從紙張上輕輕地清除鹽巴。

8. 仔細地塗滿遠方房子的輪廓，色調應該是要接近背景且稍飽合的顏色。

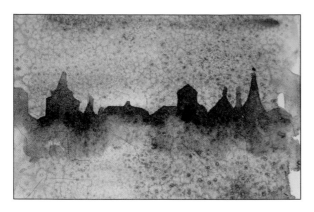

9. 用乾淨的溼畫筆暈染開下方顏料，呈現柔和的色彩層次。

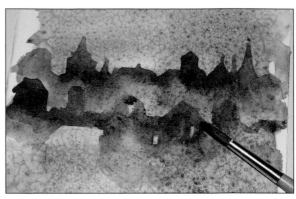

10. 使用同樣手法用紫羅蘭色畫出下排房屋。

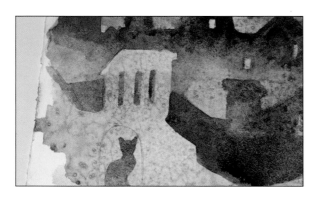

11. 越近的房屋就越呈現出對比，顏色比遠排還飽和。部分的房屋、煙囪及貓皆用紫羅蘭色調上色，只需稍微透光就可。

12. 在開始為前景上色前先畫出小細節，將藍紫色用細畫筆筆尖帶出兩條長線條的電線及畫出站在電線上面的小鳥。

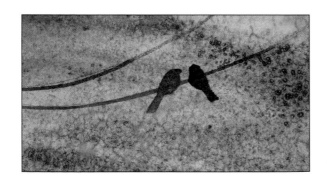

13. 為了讓小鳥站在電線上，而不是看起來像是被黏在上面，電線應該要穿越身體的中間。

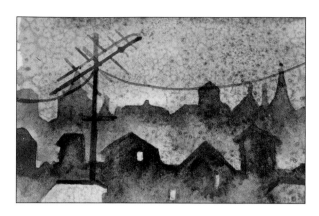

14. 再一次使用細長的畫筆和深藍色畫出最近的煙囪及電線的天線。

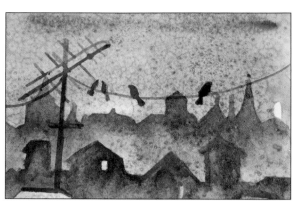

15. 讓小鳥站在電線上面,後排小鳥尺寸慢慢變小。

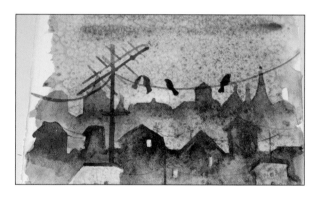

16. 在中間的屋頂上方同樣地畫出天線及電線。

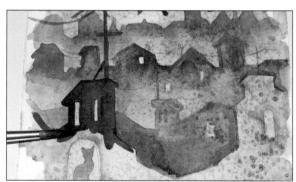

17. 前景煙管使用深藍色上色並且帶出煙管窗戶淡紫羅藍色的背景微光,右側房子及煙管加入一點水就能透過藍色層次看到些許背景色。

蘋果

在局部的畫紙上灑上鹽巴試著渲染顏料同時也與灑鹽的部分融和在一起。

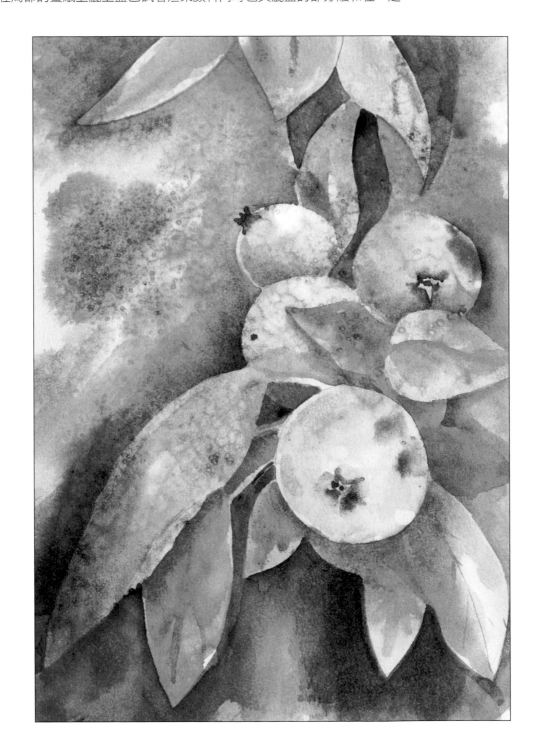

1. 灑鹽是需要大量的水，故以寬平頭畫筆溼潤畫紙。

2. 當畫紙均勻溼潤後便可開始作畫。使用《水彩溼畫法》塗上草綠色和黃色等基本色。

3. 將祖母綠和不同藍色填滿大量區塊。在最大顆蘋果的半側面塗上黃色，使它比其他蘋果更明顯。

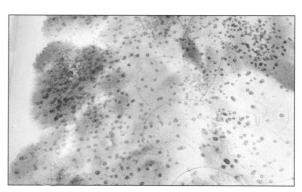

4. 畫作中間灑上鹽巴，讓最深色的區塊能有大量的鹽巴。

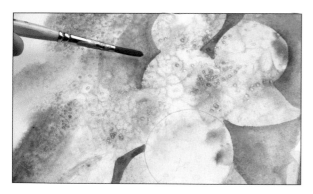

5. 在兩顆蘋果的側面以及鹽巴上方直接加上一點橘色。

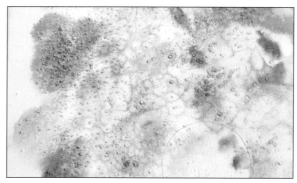

6. 靜置畫作讓它完全乾燥，有趣的特殊技法因此產生。

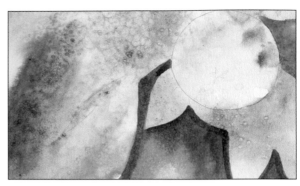

7. 用手將鹽巴剝落，仔細檢查細小的鹽巴顆粒不要殘留在紙張上。為了讓葉子和蘋果在顏色相近的背景裡突出，用細畫筆畫出暗面把它們區分開來。

8. 使用深藍色小心地繞過葉子及蘋果的輪廓，記得暈染開畫作下方的藍色部分。

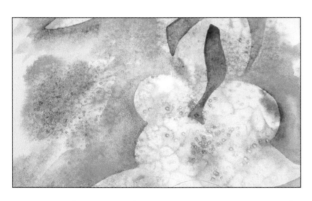

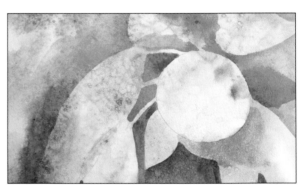

9. 用碧綠色描繪出蘋果和葉子的輪廓，再用乾淨的溼畫筆將邊緣暈染開。

10. 接著修飾背景細節的部分。將蘋果及葉子周圍塗上暗色系，使大顆蘋果襯托出來。

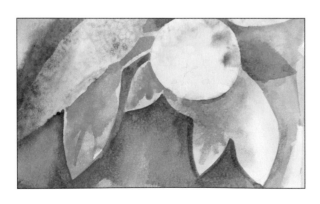

11. 在下方的葉子上稍微畫出一些明顯的線條，不要塗滿整片葉子而是一小部分。

12. 讓葉子呈現出多樣化的色調。位於葉子的上方加上草綠色，而下方則是淺藍色影子。

13. 與背景相同顏色的葉子邊緣需要塗上一些影子，順著葉子的輪廓沿著背景畫出半透明綠色的長線條，再將邊緣暈染開。

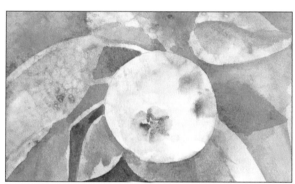

14. 混合青草綠和棕色畫出蘋果的果臍。

15. 加上些許棕色小點再用乾淨溼的畫筆暈染邊緣。

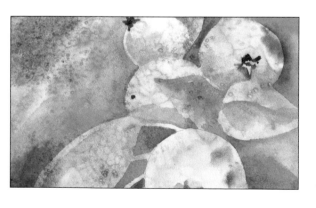

16. 在其他的蘋果也加上果臍。因為蘋果大小不同，果臍也會有所不同，顏色的飽和度也會不一樣。

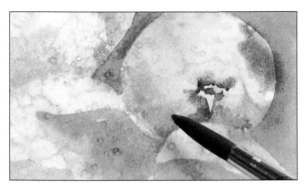 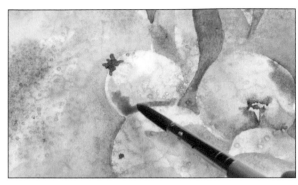

17. 在蘋果上加入些許黃色後渲染它，由於蘋果上方有葉子，因此在蘋果暗面加上少許綠色色調。

18. 同樣的綠色暗面也畫於其他的蘋果上，照著蘋果的形狀描繪出薄薄的層次，接著再用溼畫筆暈染開。

19. 不要忘記需要維持同樣的色階。在一些葉片上面畫上淡黃色，使它們與蘋果結合。

20. 畫出綠色光暈，彷彿是從葉子裡反射出來的。用黃色顏料從這顆最大的蘋果頂端照著蘋果形狀畫上層次，接著再用水滴來渲染它。

蠟

想要嘗試這種技巧的人，需了解蠟有保留的特性。蠟可以覆蓋紙張使顏料無法滲入紙張內，而能留下原來的底色。加過蠟的紙會得到有趣的效果，看看如何讓蠟在水彩畫裡呈現出來。

睡蓮

在水面上方的白色漣漪能以蠟來呈現。開始作畫前用小塊的白色蠟燭在畫紙上擦出漣漪線條。由於蠟只附著在凸起的畫紙上，當畫作完成時將蠟去除後便會創造出美麗又獨特的效果。

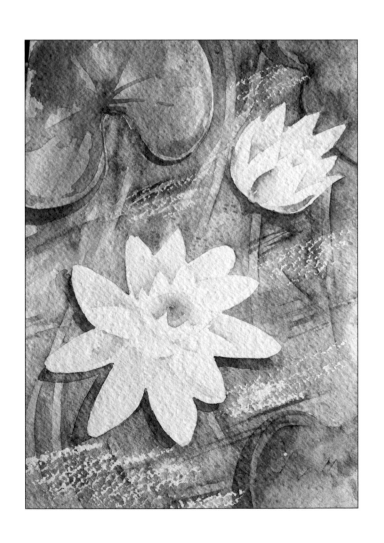

如何用蠟作畫

使用蠟作畫是非常地簡單的

1. 拿起一小塊白色的蠟燭和一張紙。

2. 用蠟畫出線條。為了能了解可以得到什麼樣的呈現手法，試著用不同力道去按壓蠟。

3. 順著線條塗上顏料看能呈現出什麼？

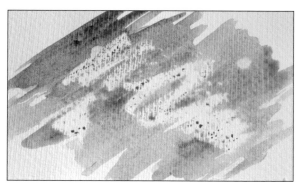

4. 用不同的顏料順著線條上色，等到紙張乾燥後，再用鐵尺或鈍刀去除蠟。

技巧非常簡單也令人印象深刻，全部都根據先前的線條來呈現，也用不同的顏色做出畫作效果。一起練習畫出完整簡單的畫作。

一起作畫

日落裡的白鷺鷥

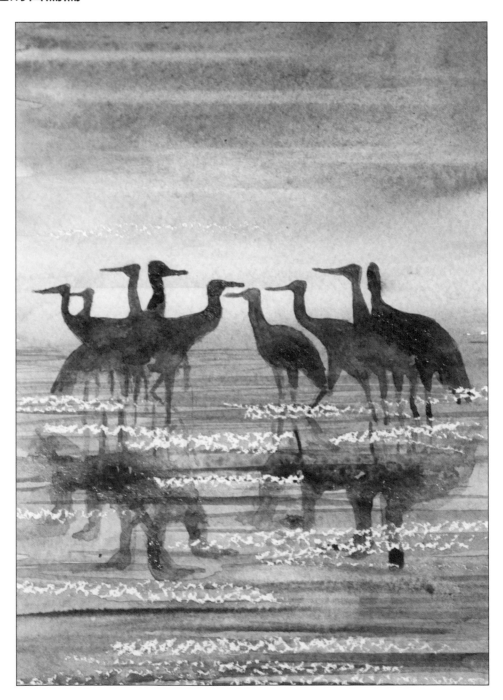

1. 描繪出鳥的輪廓後,再輕輕地勾勒出牠們反射出來的獨立線條。

2. 用蠟在畫作的中間一直到最下方都畫出細直的水平長條線,這將會成為水上的漣漪。

3. 用淺棕色畫滿全部的背景,讓顏色從上延展到下、從昏暗到明亮。

4. 在紙張還是溼的時候加入顏色,在畫作上方塗上大片的色層,畫作中間也是使用同樣的方法讓顏料稍微渲染。

5. 讓顏料稍微滲入到紙張裡,再用寬平頭畫筆在最初的景色裡畫出水平層次,這能讓基本色調更好看。

6. 鳥所在的中間部分同樣地用顏色加強。在棕色上面加上一些鮮紅色顏料使色調柔和。

7. 抬起畫紙邊緣讓顏料自由地向上方或是下方渲染,再放置畫作直到乾燥。

8. 用細畫筆在乾燥的紙張上描繪出鳥的輪廓,小心均勻地填滿牠們內部。

9. 以同樣的畫法畫第二批鳥，用細畫筆以柔和的細線條畫出鳥的腳。因為牠們是站在水裏的，越往底端越透明。

10. 畫倒影。因是倒影，故以半透明的方式描繪牠們。

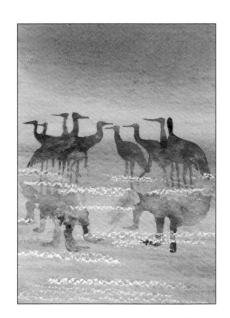

11. 用同樣的方式來描繪第二批鳥的倒影。用水稍微渲染倒影，幾滴水並不會破壞牠們。

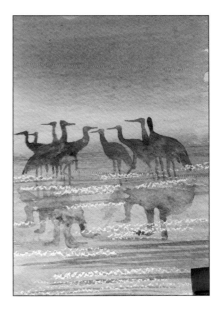

12. 再繼續作畫之前，要確定紙張是乾燥的。利用寬平頭畫筆或是細又圓的畫筆及棕色畫出多層次的水平細線條，創造出水上的漣漪。

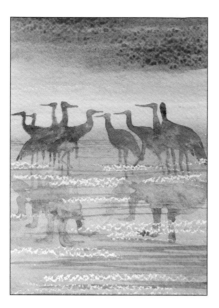

13. 為了讓色彩多樣化，在作品上方天空的部分上鮮紅色層次。當鮮紅色覆蓋在棕色色層裡面時，會得到有趣的色調。

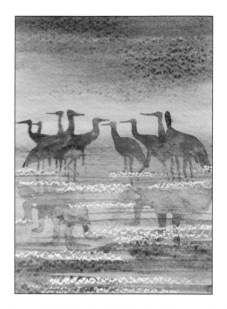

14. 同樣地也在前面的景色加上一些鮮紅色層次，它們能夠創造出天空的倒影，同時也讓整個畫作產生了均勻的色調。

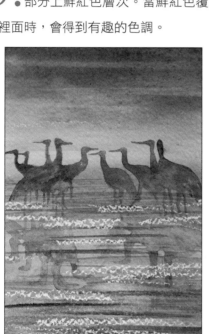

15. 讓顏料稍微滲入到紙張裡面及乾燥後，在畫作的上方再畫出一些細直相對的水平線條。

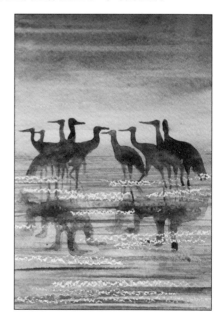

16. 最後在鳥的倒影上稍微加強之前所畫過的輪廓，但不要完全用顏色塗滿，而是在一些地方用畫筆稍微碰觸一下就好。

老舊的窗戶

前面所畫過的畫作都是非常簡單的，在畫作上只需要用蠟做出一些水平的細線條，此線條都是呈現單一的色調。現在要使畫作複雜，在白色或是暗色的紙張上依照不同的方向塗上蠟。

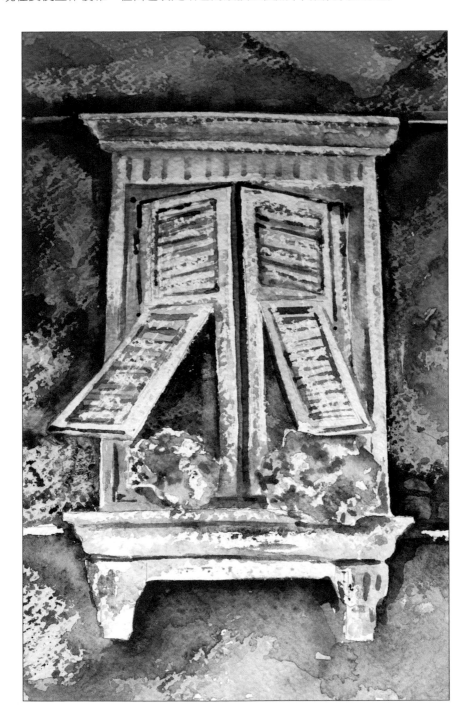

1. 描繪輪廓,將所有需要留白的部分都用蠟摩擦過,而百葉窗也要在需要留白的地方用蠟畫上線條。

2. 先畫上暗色系的部分,塗滿窗戶周圍的牆壁。在調色板上調出需要的色調加強牆壁,利用散開及往下流的色塊來繪畫。在顏料上方加上水滴讓牆壁填滿的部分看起來是鮮明生動地。

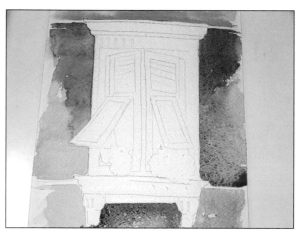

3. 在部分的牆壁上方,不要忘記加上從窗台產生出來的影子,可加上一些黃色色塊轉換一下牆壁的色調。

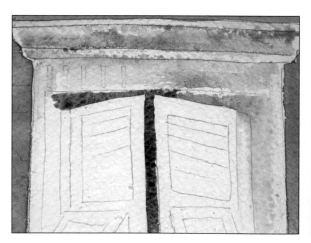

4. 當牆壁乾燥後,仔細地用深灰藍色填滿百葉窗之間的空隙。框架則用淺藍色淺淺地塗上,而在窗戶上面的裝飾門則用灰色。

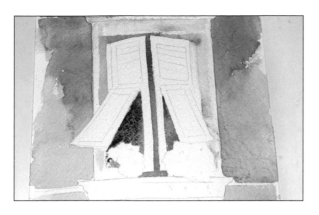

5. 百葉窗的下方是打開的,能被陽光照射到,但窗戶裡面要用混合著深藍色的黑色填滿裡面的部分。

6. 用深灰藍色沿著窗戶往下到有兩座花盆及百葉窗暗面的窗台及窗台的支柱,而窗台最外面的邊緣則是用棕色。

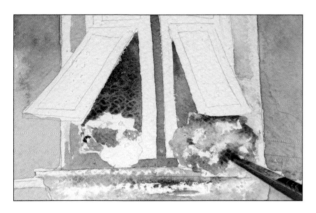

7. 在花盆裡面的草要用一些綠色色調畫出來,而用蠟畫出的部分,在草中看起來就像是白色的花朵。

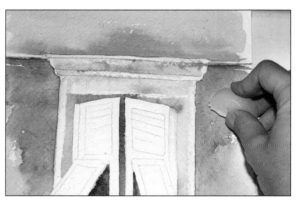

8. 窗戶周圍的牆壁乾燥後,再次用蠟摩擦部分的牆壁創造出磨損的效果。

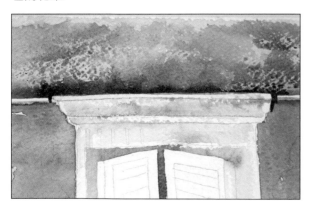

9. 帶入單一色彩的新色調勾勒出部分牆壁的輪廓,蠟的形狀也因此呈現出來。在窗的周圍畫上少量的暗面,再用《水彩溼畫法》及細小線條畫出影子。

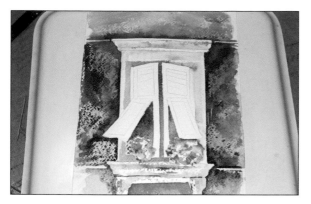

10. 畫牆壁的側邊時不要忘記順著窗戶畫出細直的影子，而牆壁下方的部分要用兩個顏色層次畫出來，暗面的部分則用深藍色加強。

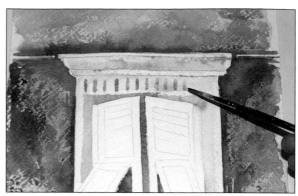

11. 當第一層顏料乾燥後，就能修飾窗戶微小的細節。用細畫筆描繪出窗戶上顯著的圖案裝飾，層次應該要為半透明及不均等的。

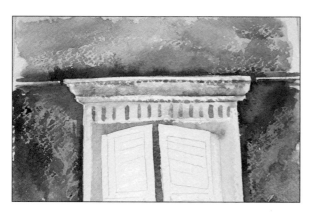

12. 使窗戶上方的部分更加鮮明，在白色的石頭上應該要有從窗戶及百葉窗折射出來的顏色，所以加上一些綠色及深藍色的反射光。

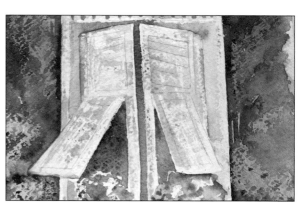

13. 使用草綠色把百葉窗全部塗滿，因先前塗的蠟能夠留住百葉窗上的基底白色。

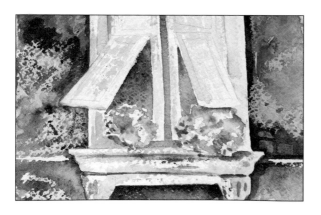

14. 用細棕色線條修飾窗台，讓窗台的形狀清楚地呈現出來。而在窗台旁邊的牆壁上畫些石頭，就像是水泥剝落了。

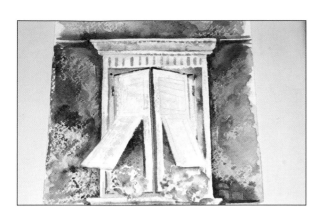

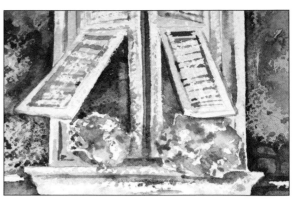

15. 要讓百葉窗看起來更清晰，需要勾勒且強調出它們的輪廓，用細直灰黑色的線條凸顯出百葉窗的厚度，用棕色的細線條標示出窗戶的合葉。

16. 用細畫筆在白色花朵上加入黃色和少許暗面。在花朵後面加上棕色暗面凸顯後方的花朵。接著再用棕色仔細地畫出百葉窗上的葉片。

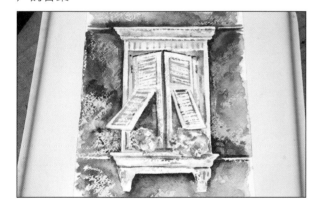

17. 為了不讓傾斜的葉片方向錯誤，在每個傾斜的葉片中間畫上一些赭褐色的平行細線。

畫作乾燥之後再小心地取下蠟。

皺褶紙

目前練習過的技巧都與顏料有關聯性，學會讓它們渲染或是聚集到一個單獨的色塊裡。現在仔細地觀察以下畫作，完全只依賴皺褶紙的特殊技法表現。

靜物寫生

在第一眼裡這是一個普通的靜物寫生，注意力會在描繪的靜物，但是仔細看紙張都被裂紋所覆蓋，彷彿是一張老舊充滿裂痕的水彩壁畫，會得到如此的效果是因為紙張在開始作畫前先弄皺後再攤平，注意所有不同顏色的裂紋取決於顏色在這些地方渲染的結果，這不影響畫作的觀感且看起來還是有整體感，亂中有序的裂紋以及它們不同的尺寸添加了神秘感及裝飾感。

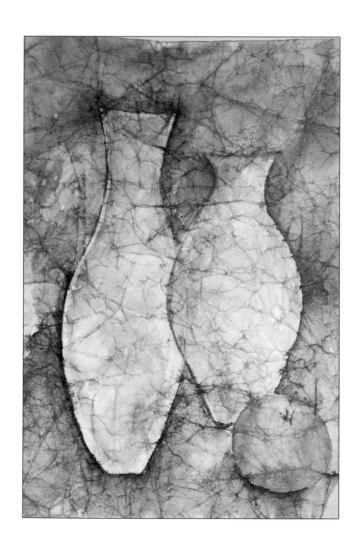

如何製作出皺褶紙

在開始作畫前需準備好紙張,應特別注意的是紙張一定要薄能夠輕易地揉皺。這裡使用的是一般畫紙,另外還需要硬紙板和白膠。

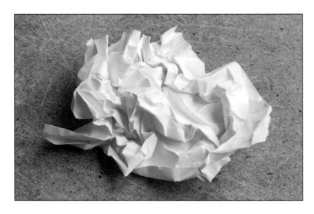

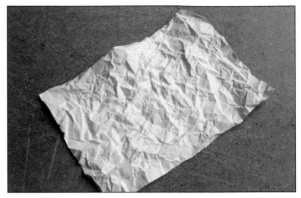

1. 首先先揉皺紙張而不要搓揉,要一次性完整、簡單地弄皺它後再用力地緊壓使紙張摺痕更明顯。

2. 攤平紙張後仔細地將它整平,檢查一下是否全部都產生了彎曲的痕跡,如果紙張的某些部分還是平整的,再將它揉皺。

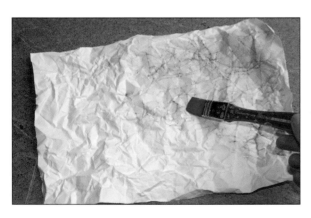

3. 用寬平頭畫筆簡單地在紙張上塗上淡淡的棕色,等顏料滲入後,這些裂紋會都全部顯露出來。

4. 將紙張放置直到完全乾燥,如果有損毀或是翹起不需擔心,再將它壓平即可。

5. 準備比紙張小一號的硬紙板，讓紙張黏在上面後再反折它的邊緣。

6. 用薄薄均勻的一層白膠塗抹在硬紙板上。

7. 把硬紙板緊貼在紙張後壓緊，再翻轉紙張與硬紙板後仔細地攤平及弄直。因為白膠與沾溼的紙張可任意塑型，所以要在硬紙板上稍微拉開紙張並壓緊它。

8. 用白膠塗抹紙張與厚紙板的邊緣，反折紙張後壓緊。順著方向反折紙張前再次塗抹角落，用東西壓著直到全部乾燥。

現在有了皺褶紙後就可以準備開始作畫了。

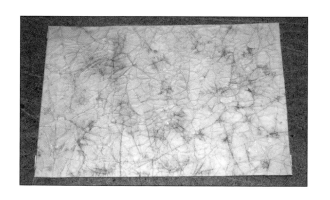

一起作畫

南瓜

　　紙張準備就緒後便可開始作畫，但是不要忘記紙張上有皺摺，所以顏料和水都會逐漸地流向各處，意味著作畫時要使用少量的水。

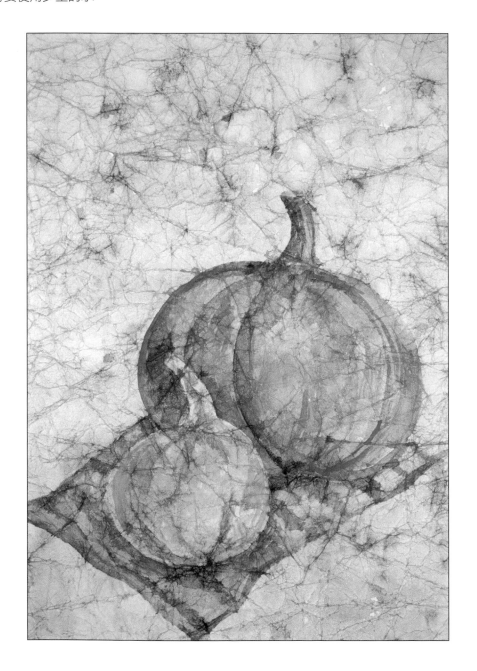

1. 在準備好的棕色畫紙上描繪出鉛筆稿，為了
能夠在作畫時清楚地看見輪廓要用清楚的線
條勾勒出來。

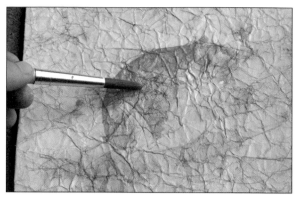

2. 為大南瓜上色。用畫筆小心地描繪出小南瓜
的蒂頭形狀，先從邊緣畫上顏料後再往中心
渲染它。

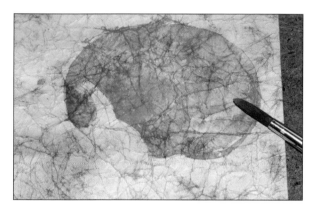

3. 用黃色塗滿大南瓜的第二部分，平穩地做出
橘色的色彩渲染，在高處畫出一些明顯的綠
色反光。

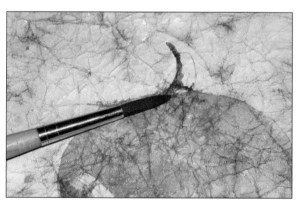

4. 用綠色的線條仔細地沿著邊緣描繪出大南瓜
的蒂頭，讓顏料稍微渲染使蒂頭與南瓜連接
起來，按著再點出一些小點。

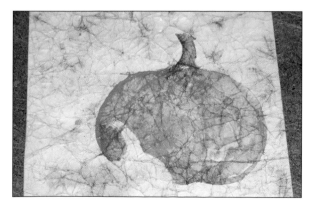

5. 南瓜蒂頭被溼畫筆弄溼的部分，顏料會隨著
形狀從南瓜的底部渲染及充滿顏色。在任何
情況下都要準備好紙巾，如果顏料流出過多，就用
紙巾來稀釋它。

6. 當大南瓜全乾後，就可以開始進行下方的部分，先從小南瓜前面的影子開始畫起，調出藍綠色後再小心地勾勒出南瓜的輪廓。

7. 越靠近前方的邊緣就要讓餐巾的顏色越來越明亮，而剩餘的部分則呈現出明顯均勻的顏色。

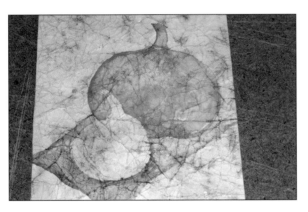

8. 往遠處看向大南瓜的後方，淺藍色的餐巾彷彿延展開來，也已經看不見它的尾端。渲染邊緣是為了不要讓它呈現太清晰的淺藍色層次。

9. 均勻地以檸檬黃塗畫小南瓜。

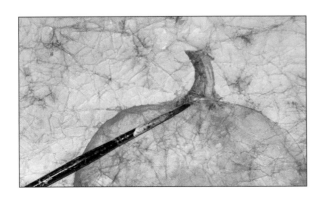

10. 加些綠色和咖啡色就可凸顯出南瓜的細節、條紋還有蒂頭的所在位置。

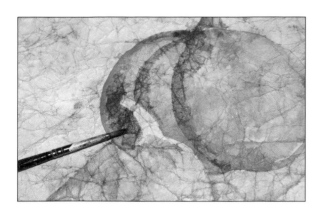

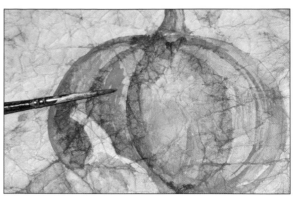

11. 等大南瓜乾燥後，再次回到它身上加強一些部分，在調色盤上調出橙褐色，用細畫筆畫出線條後再沿著邊緣暈染開。

12. 與能夠呈現出整體規模形狀的細橙色線條相互交替產生出柔和寬廣的渲染條紋。

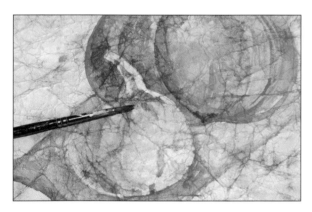

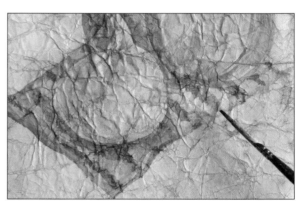

13. 用亮綠色畫出小南瓜的蒂頭，細長的綠色條紋不會破壞它的美感，切記不要把條紋畫成是相同或是均等的，要讓它看起來是自然的。

14. 用細畫筆畫出餐巾條紋，厚度和飽和度需稍微變化一下。

柳枝

南瓜的多彩畫法是屬於一般畫作，而現在要做出單色的具象畫作。

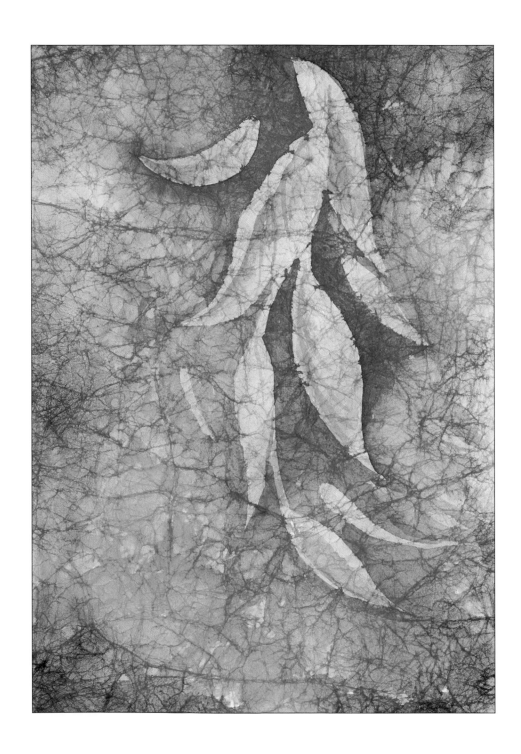

1. 拿出準備好的淺藍色紙張畫出鉛筆稿。

2. 主要的作畫原則是從背景畫起，意思是不從畫作內容畫起，藉此來呈現出圖形。調出深藍色後就可開始為葉子周圍的背景上色。

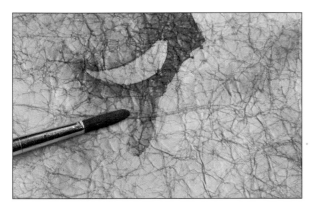

3. 用溼的畫筆從葉子的邊緣開始塗刷顏料，為了讓色調平穩地散開，切記水不要用太多。

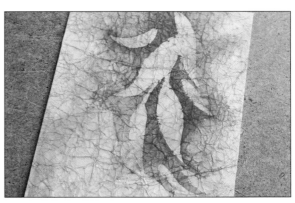

4. 持續地勾勒出每一片葉子，注意左邊和右邊色調大約一致。

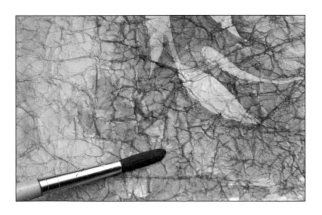

5. 畫到下方後把顏料延伸到邊緣附近，不要讓它看起來像是圖畫的邊框。

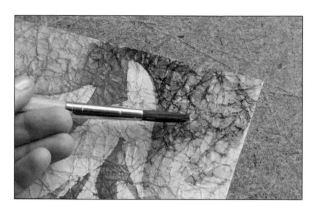

6. 稍微讓上方右側的角落色調多樣化，畫上柔和的紫羅蘭色，避免產生明顯的顏色邊界。

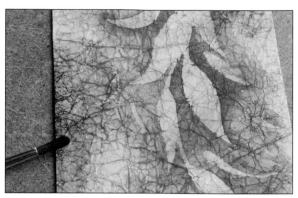

7. 也在左側邊緣畫出同樣的色塊。為了平衡整個畫作，不要忘記渲染顏色的邊緣。

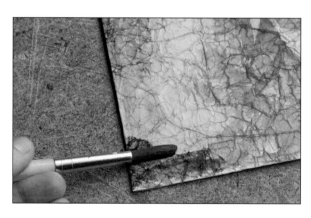

8. 下方的角落淺淺地塗上不多但是非常明亮的紫羅蘭色和少許暗紅色。

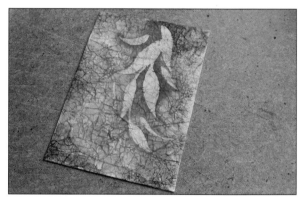

9. 柔和的淺綠色使背景生氣蓬勃起來，但是注意不要加上多餘的顏色。如果色塊太過明亮，立刻用紙巾稀釋它，再讓剩餘的顏料滲入進去。

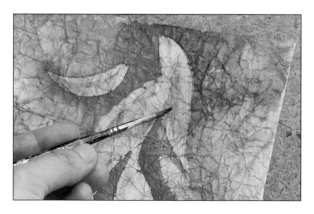

10. 最後加上一些微小的細節，用細畫筆和綠色畫出葉子。在一些葉子的上方畫出暗面，而其他的葉子則輕輕地畫上結構使它們多樣化。

刮痕技法

已依序了解「損壞」紙張的方法後才在紙張上塗色。現在要在紙張上技巧地製造出刮痕,看看藉由這個技法能夠得到多有趣的畫作。

風景與樹木

仔細觀察下面這幅風景畫,除了水彩色調外還能看出細緻的線條甚至圖形。這幅畫是用細緻的刮痕完成的,由於這些刮痕能看出樹根旁邊獨立的小草,相較於用細畫筆畫出來的更柔和及優雅,而在後方山丘上呈現的細緻線條,也能夠加強風景的輪廓。樹木上的樹皮刮痕使樹幹呈現出立體的表面,不只是從顏色的色塊表現出來,也有利用細長的波浪式刮痕畫出樹皮的結構。所有景物裡都能看見刮痕,卻不會影響視覺反而能夠補足畫作。

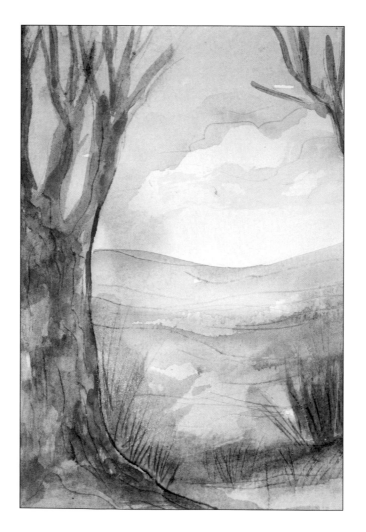

城市的風景畫。賽爾莫內塔

在城市風景畫裡刮痕成為了附加的花紋，它們決定了每個面的方向，也強調出建築風格的特色。水彩顏料創造出顏色，用色塊柔和地填滿輪廓，而刮痕就像是協助輪廓的其中一個環節一樣，部分房屋的牆壁是用歪斜的刮痕線條表現彷彿像是鉛筆畫一樣，同樣的在前景的平面中凸顯出來，這些歪斜的線條呈現出街道不是筆直而是往上延伸的。

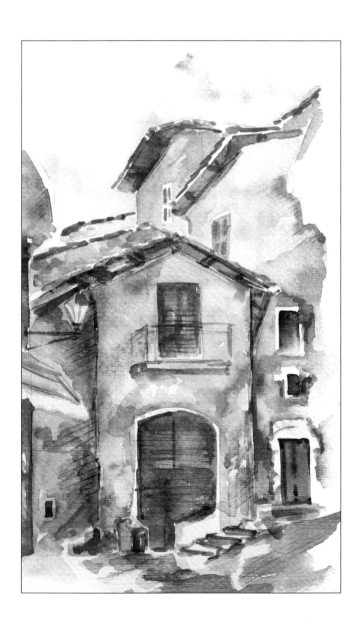

如何用刮痕作畫

做出有刮痕的畫作需準備厚的紙張及雕刻刀或是錐子，這兩個工具的差別取決與哪一個工具會讓您比較好作畫。

使用雕刻刀或是錐子畫出線稿或是大概畫出想要畫的線條。

在調色盤上稀釋任何一種顏料塗畫在紙張上，再用寬平頭畫筆塗抹圖案後，被畫過的花紋就會馬上呈現出現。

使用一些不同的色調塗滿紙張，等顏料稍微乾燥後，就可開始進行更詳細的刮痕細節。

一起作畫

小鳥

製造刮痕的技法非常適合插畫創作，一起畫出傳統百科全書裡小鳥的插圖。

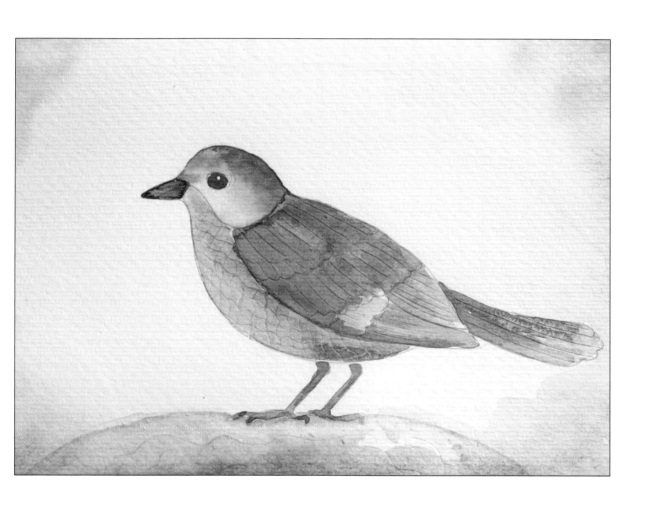

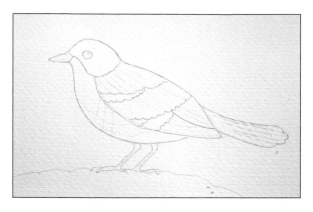

1. 仔細地描繪輪廓，用細線條凸顯出在尾巴及翅膀上的羽毛。

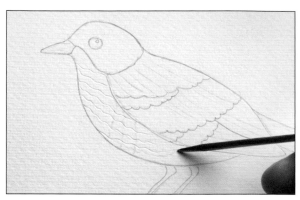

2. 用較鈍的錐子在小鳥胸膛上壓出等距的波浪線條，完成後再以垂直方向畫上波浪線條，即可呈現出細小羽毛的紋路。

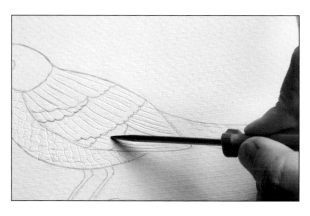

3. 依照原先畫的鉛筆線條以錐子壓出翅膀上的線條。在翅膀上的羽毛應該是要互相筆直、平行的，不要忘記尾巴也是如此。

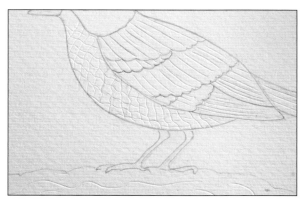

4. 用普通大小的波浪形線條畫出小鳥所棲息的表面，這能是石頭或是地面，但不要太著重此部分。

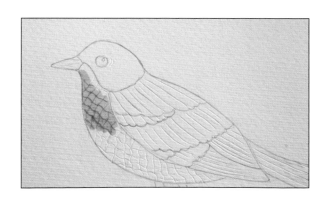

5. 在調色盤上調出適合胸膛的色調，先從鳥喙下方開始上色，沿著胸膛往下畫。

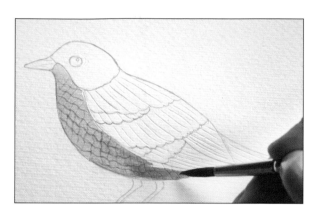

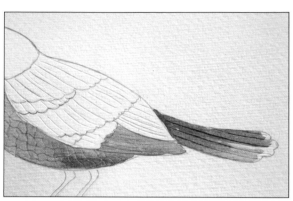

6. 接近尾巴時與赭褐色做出色彩漸層，讓顏色轉換到尾巴和羽毛。

7. 用棕色塗畫部分的翅膀及尾巴下方的羽毛，而尾巴上方則是使用淺藍色，讓尾巴上的顏色稍微渲染在一起。

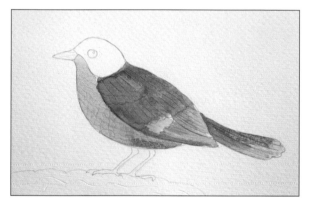

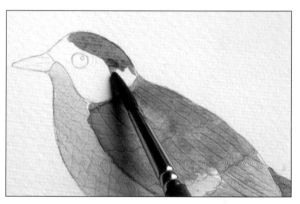

8. 翅膀的部分則用灰色伴隨著淺藍色及棕色組成，越往翅膀下方淺藍色就越明顯。

9. 在頭部的上方塗上棕色，是為了要與小鳥身上的部分一致，因此棕色需加入少許藍色調和。

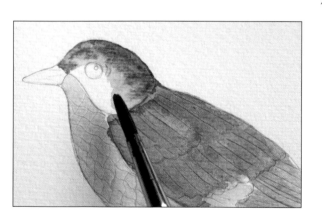

10. 不需等顏料乾燥，用乾淨的溼畫筆刷洗顏料到空白的區域。

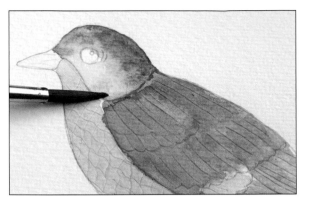

11. 在頭部下方的角落加上少許淺藍色，產生與翅膀色調相符的色彩漸層。

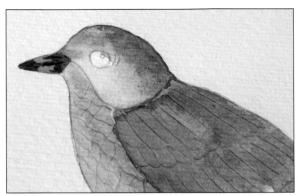

12. 用亮棕色顏料塗滿鳥喙，再將左右兩邊加上暗棕色，溼的顏料會渲染及隨意地混合。

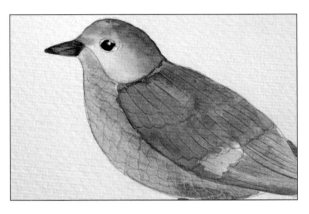

13. 使用黑色描畫眼睛，用細畫筆在白色高光的周圍畫上眼珠。

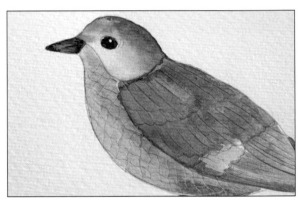

14. 用乾淨溼的畫筆刷洗眼睛外圍黑色部分的輪廓，讓它看起來較柔和。

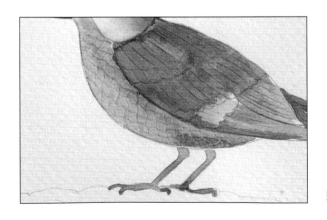

15. 利用細畫筆在小鳥的腳上塗上亮棕色，在繪畫的過程中色調應該要柔和且不能夠完全均勻的。

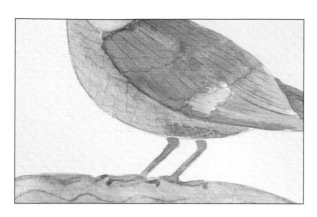

16. 用綠色及棕色填滿土地的表面，小心上色不要讓土地的色調比小鳥還亮。

17. 讓部分的土地稍微發亮及使小鳥在畫作中能被襯托出來，需使用紙巾稍微吸取多餘的顏料。

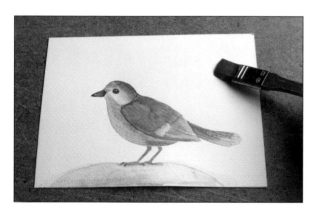

18. 稍微加強部分的背景，使用寬平頭畫筆刷溼紙張邊緣創造出老舊紙張的效果。

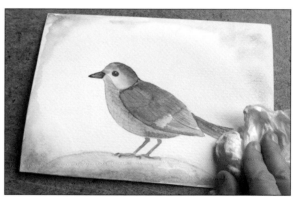

19. 用細畫筆在紙張的角落畫上色塊，讓顏料互相渲染。將紙張往不同的方向傾斜讓顏料能夠流動，多餘的顏料則用紙巾擦拭掉。

輪廓

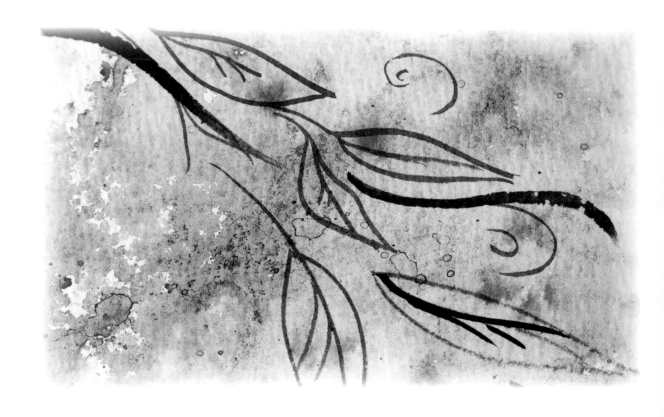

現在要練習如何在水彩裡加入圖形並認識輪廓。輪廓能是白色的也能是黑色的，需依照不同的表現方式畫出輪廓。由於輪廓本身的修飾性使用在水彩畫裡能讓書本或是雜誌裡的插畫質感看起來更好。

城市風景與窗簾靜物寫生

在第一幅畫作中窗戶白色的線條是藉由留白膠所完成的獨立圖形。像是窗戶玻璃上的反光或是窗戶外框的花紋及獨特的微小細節皆被凸顯出來。由於白色輪廓的出現，因此能加強被標記出來的窗戶，而其餘剩下的部分則消失在一般的背景裡。

輪廓在靜物寫生中會帶出另外一種樣貌，它不是為了強調物體本身，而是表達如何修飾瓶子的技巧。它們是玻璃製的而且又背向陽光，因此輪廓要比玻璃的邊緣還清楚，需要畫出透視及發光的感覺。除此之外，輪廓幫助瓶子從背景裡面分離出來，讓它們不會被認成是餐具或是背景。

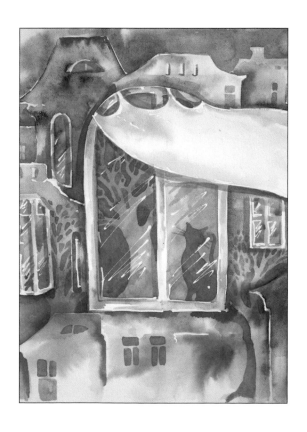
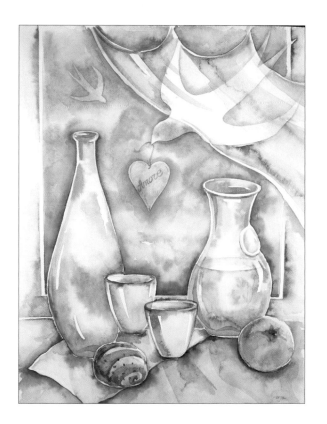

花瓶裡的花朵

　　下面這幅畫作是由彩色墨水及水彩繪製完成的。會達到如此的效果，是因為基本清晰的線條落在完成的細節及描繪清楚的黑色輪廓上面。畫作能在任何的情況下完成，乾燥後的彩色墨水不要用水渲染，要用水彩做出色調。注意放置花瓶及茶杯的桌子，上面的方格是用彩色墨水畫的，而水彩則是用單色調來呈現，因此看起來非常獨特。畫作像是由兩種花紋技巧及層次所組成。

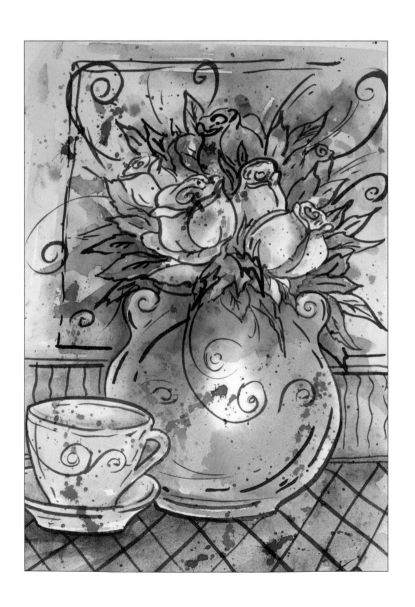

如何畫出輪廓

1. 使用留白膠創造出白色的紋路，將金屬尖帽套在留白膠的軟管上，就能擠出細小紋路的液體。使用留白膠描繪鉛筆稿，稍微等待讓留白膠完全乾燥後才能開始進行水彩畫。

2. 黑色紋路是用彩色墨水繪製，而細線條則是用細畫筆畫出來的。如果想要讓線條更具體及生動，最好使用細畫筆來描繪。線條的粗細會依據按壓畫筆的力道而有所不同，為了不讓彩色墨水暈開，需要在乾燥的水彩上作畫，否則會製造出骯髒的汙點。

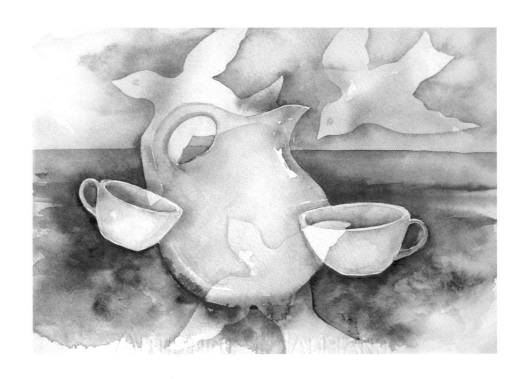

一起作畫

夏天

選出一幅圖形後在畫作中練習使用彩色墨水，讓彩色墨水與水彩相互結合。

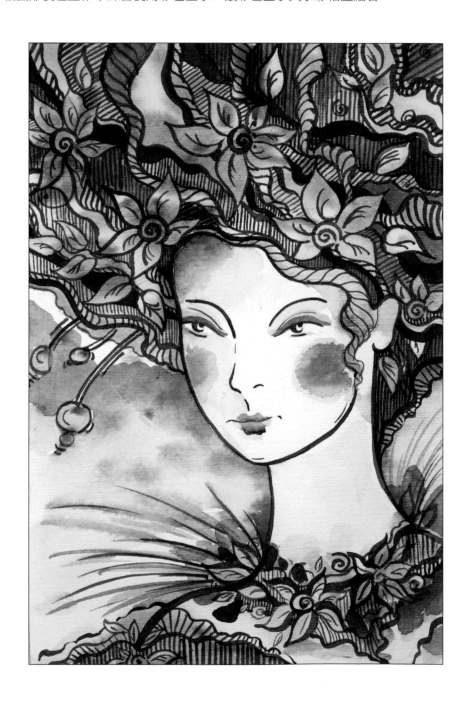

1. 準備好一幅細緻的鉛筆畫稿,線條應該要能看得清楚,因為塗上水彩後還要再用彩色墨水畫出線條。

2. 用寬平頭畫筆潤溼紙張,仔細塗畫不要讓水進入臉部,用畫筆沿著它的輪廓描繪。

3. 以細畫筆沾些顏料再用筆尖稍微碰觸紙張,呈現出漂亮的顏料渲染。

4. 陸續地以同樣手法讓背景多樣化。在花朵旁邊加上不同顏色的色塊渲染出一小點的藍色層次。

5. 在右上方角落撒上不同的藍色做渲染,讓顏料呈現出點狀或有層次的樣貌。

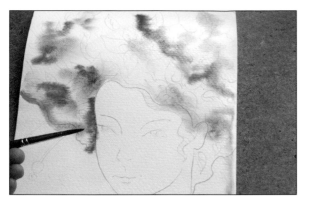

6. 頭髮的邊緣及部分的臉也要用深藍色來填滿,從高處將水滴落在上面讓顏料完美地流動及混和。

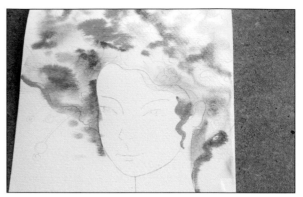

7. 加入些許碧綠色順著邊緣填滿臉部另一邊的頭髮。利用《水彩乾畫法》畫出耳朵旁邊的捲髮。

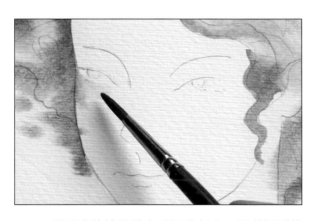

8. 用溼畫筆塗繪臉上暗面的部分,再碰觸到藍色背景,顏料就會渲染過去及創造出美麗的色調。

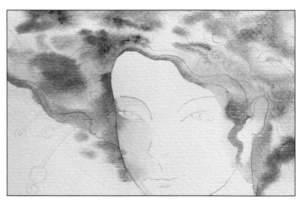

9. 不需等紙張乾燥直接加入色彩,用鮮紅色在鉛筆稿的花朵上面點出大色塊。

10. 等待頭髮乾燥時,用溼畫筆塗抹畫作下方的圖形。

11.
畫肩膀與畫頭髮是一樣的。沿著鉛筆稿在脖子上畫出一些彩色的色塊。

12.
用半透明的淺藍色描繪眼瞼，畫出兩條一般又隨性的線條強調眼睛的形狀。

13.
已完成第一部分的彩色畫作。在開始用彩色墨水進行下一個步驟之前，先讓美麗的彩色顏料完全乾燥。

14.
拿起細筆尖的畫筆，以彩色墨水依序描繪出鉛筆畫的線稿。

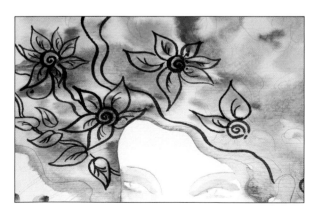

15.
利用細長的波浪線條把所有的葉子及花朵都連接起來，讓輪廓有不同的粗細，線條的粗細取決於按壓畫筆的力道。

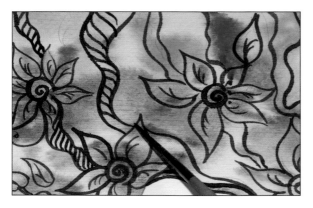

16. 在所有細節完成及連結在一起後,畫出等距的線條,凸顯出它的紋路。

17. 在頭髮邊緣內側也畫上波浪線條,用兩條線畫出髮簪,上面的圓珠則是用半圓形線條呈現。

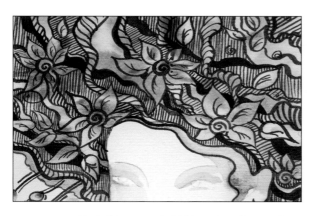 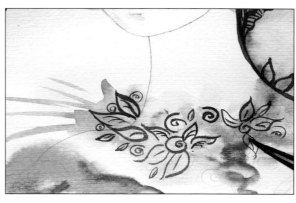

18. 讓畫作變得更多樣性,除了花朵、葉子和一些條紋以外,用排線清楚地畫在所有背景上,所有線條都應等距,即能呈現出完美圖形。

19. 脖子上面畫出帶有花朵的項鍊,依據鉛筆線稿描繪,輪廓的粗細要有不同的樣式。

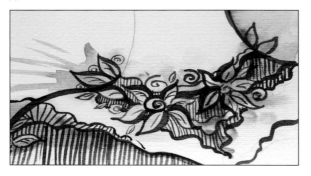

20. 就跟畫頭髮一樣加入細緻的線條。這樣就能凸顯出洋裝及肩膀的邊緣了。

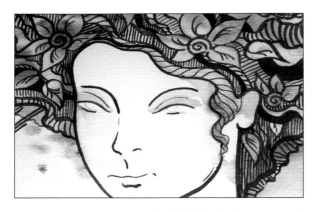

21. 用細直均勻的線條描繪出臉型，再用流暢的線條畫出眉毛、鼻子及嘴唇。

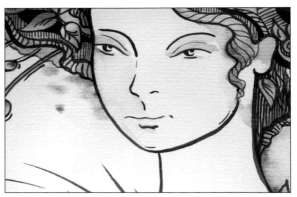

22. 畫上眼睛及加上一些細小的線條傳達出臉部情感，此時需注意線條的粗細使之呈現出不同的類型。

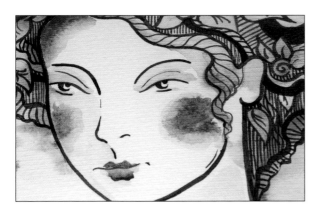

23. 彩色墨水乾燥後，將嘴唇及臉頰塗上顏色及前額畫些由頭髮產生出來的影子，先以顏料畫出色塊，再用溼畫筆順著輪廓暈染。

24. 使用深藍色塗滿白色背景，用細膩的紫羅蘭線條畫在眼臉上，脖子和頭上的少許花朵及葉子也加入紫羅蘭色層。

魚

　　完成了黑色線條的畫作，現在要試著畫出白色的輪廓。在這個畫作中輪廓是畫作中的主角而非點綴的線條。

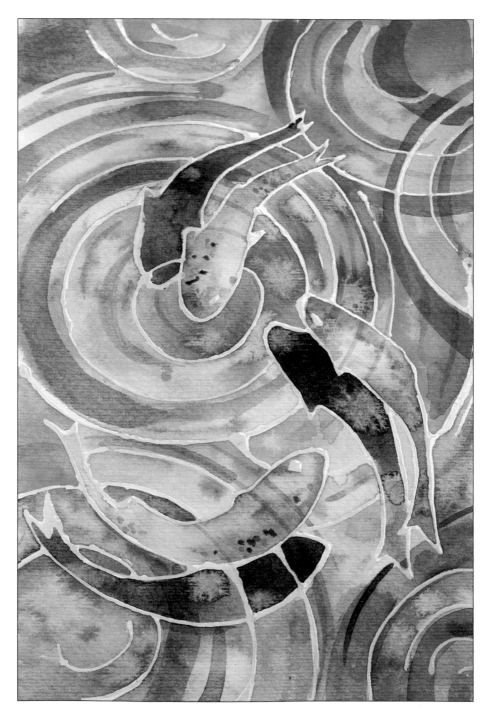

1. 畫出鉛筆稿後，以留白膠沿著線條重複畫一次。讓魚及圓圈的輪廓能完全地接合。放置畫作至留白膠完全乾燥大約要25-35分鐘左右。

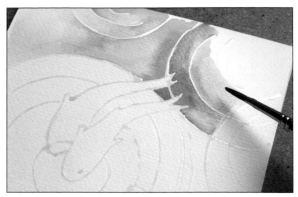

2. 使用《水彩溼畫法》將藍綠色小心地填滿每一塊獨立的白色輪廓。

3. 已經填滿的部分加上些許綠色渲染。在深色的區塊滴上幾滴水創造出獨特的痕跡。

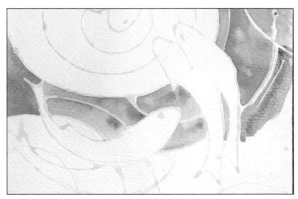

4. 小心地填滿魚中間的背景。要將間隙畫滿不要碰觸到魚及它們的影子。

5. 將鈷藍及少許綠色畫在下方的背景，使下方背景稍微變暗。在深色的區塊中滴上幾滴水就能創造出完美的效果。

6. 在左邊下方角落畫上棕綠色，彷彿是在水裡面的影子。把適當大小的色塊畫上再加入幾滴水。

7. 加入少量的棕綠色與背景中央的區域渲染。

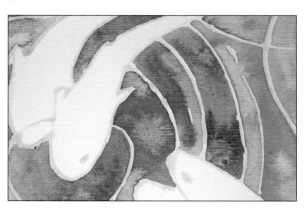

8. 用飽和的深藍色填滿剩餘的背景後再加入些許綠色。用同樣的方法塗畫魚及影子之間的背景，當顏料還沒完全乾燥時加入一些水滴。

9. 進入下一個步驟前需確定紙張是否完全乾燥才不致使顏料再次渲染。畫出兩條半圓形的深藍色線條，就像是再一次強調出從水面散開出來的水紋。

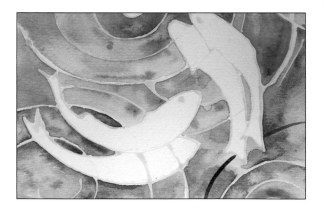

10. 在畫作右下角沿著大圓形畫出一樣的線條，小心不要觸碰到魚的尾巴。

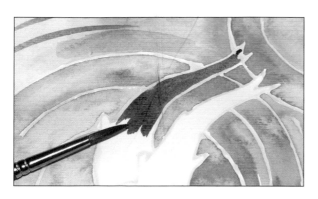

11. 將鈷藍、棕色混和後小心地塗滿魚的影子。

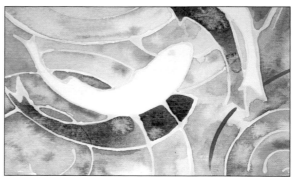

12. 以同樣手法塗滿另二條魚的影子。為了能夠在紙張上得到顏料所散開的花紋與背景合而為一，需在鮮明的顏料上滴上水滴。

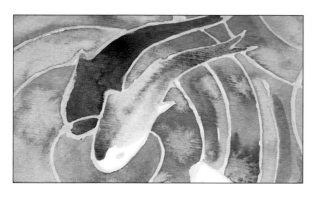

13. 使用《水彩溼畫法》或是使用單獨的色塊將魚上色後，再從上方加入水滴做出水痕。需由魚尾巴開始渲染到頭部，從棕色到橘色和綠色，綠色只需要在腹部稍微畫上即可。

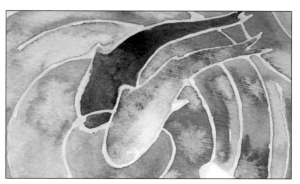

14. 等顏料稍微滲入到紙張裡面後，用筆尖沾上少許深藍色在魚的背部畫上明顯的深色圓點，輕輕地將畫筆碰觸紙張即可。

15. 以同樣的手法為第二條魚上色，唯一不同的是主要基本顏色都集中在頭部，從橙棕色開始往下畫到亮藍色的尾巴，同樣也順著背部畫上圓點。

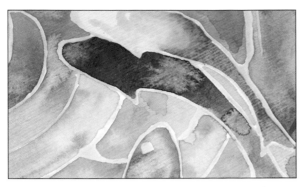

16. 將第三條魚的身體中心區分出來,先畫上飽和的橙棕色再用水往不同方向暈染,尾巴則畫上淺藍色。

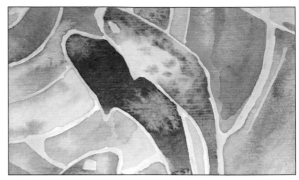

17. 用帶有橙紅色顏料的畫筆輕觸頭部,讓顏料自行渲染。等顏料稍微乾燥後在魚的頭部及背部畫上細小的綠色圓點。

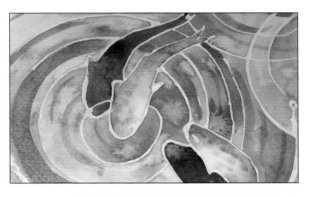

18. 用大型圓頭畫筆調出明顯及透明的灰綠色將圓形水紋塗色。

19. 一些圓形水紋影子會與白色輪廓相互重疊,如右上方角落,不需改變線條的寬度及飽和度。

20. 用同樣的手法在下方的部分塗上圓形水紋影子,所有線條都是相同飽和度的顏色,唯獨粗細不同。

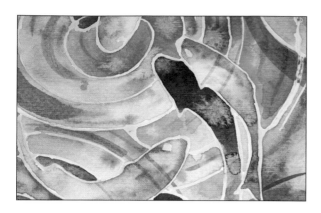

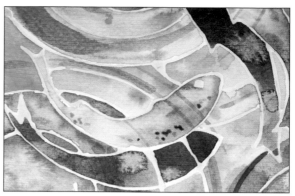

21. 加入細緻的綠色圓形水紋線條，注意要用半透明的線條穿越魚的上方。不要畫出過多的線條。

22. 現在沿著魚的背部加上一些綠色圓點，因紙張是乾燥的，顏料不會渲染開來，所以色塊會呈現出微小及明顯的形狀。

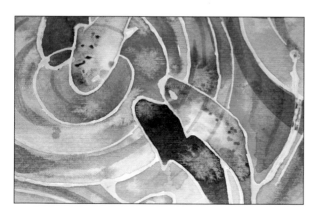

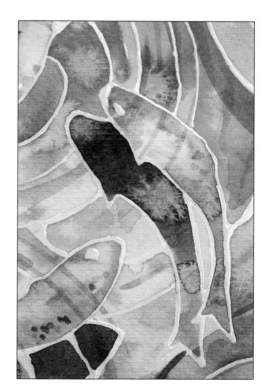

23. 在魚的頭部塗上些許綠色，用綠色顏料順著輪廓輕輕地畫出層次，讓顏料渲染且加入幾滴水呈現獨特紋路。如有多餘的顏色一定要用紙巾吸取。

24. 等畫作完全乾燥後，小心地用手指、橡皮擦或豬皮膠去除留白膠，讓輪廓呈現出來。

水性
色鉛筆

終於到了最後一個章節，大家已學習所有水彩的技法，意味著正是時候要介紹最後的繪畫材料－水性色鉛筆，它們是非常有趣的材料，因為水性色鉛筆只要加水就能夠獨立作畫，也可以與水彩顏料一起使用。一起看範例吧！

靜物與茶

畫作的背景是用水彩畫的，而背景上的影子是用色鉛筆畫的。部分的影子是用渲染的方式呈現，而部分則是用線條完成。這個方法運用在靜物畫中的物體上面，以色鉛筆順著輪廓畫出茶壺及茶杯，只有平面的部分是用水彩渲染，接著在水彩表面以色鉛筆畫出層次，因此就能夠得到非常有趣的混合技巧。

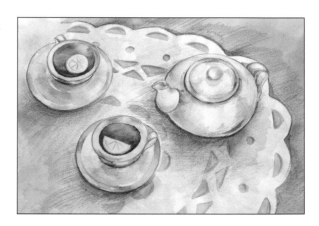

女孩與鳥

這出色的畫作中再一次看到混合的技巧及方法！而其中的奧秘為何呢？奧祕就在於水彩及色鉛筆之間的相互結合。在畫作中沒有經過渲染的色鉛筆線條總是能夠與背景形成鮮明的對比，使畫作呈現出多層次感。仔細地觀察畫作的局部，利用水彩畫出葉子所產生的影子是屬於較暗的背景，接著加入使畫作生動增添一些簡單風格的亮綠色鉛筆線條，也襯托出水彩渲染邊緣的繽紛線條，彷彿要消失一樣。

如何使用水性色鉛筆作畫

有下列幾種方法

1. 在畫紙上畫些線條。

2. 用溼畫筆在色鉛筆線條上塗畫，就會看到顏料開始暈開、相互渲染。依據水量的不同，色鉛筆顏料會散開或是剩下少許清晰的線條。

要畫微小細節時，另外一個方法更適合用在水彩畫上面。

1. 先用寬平頭畫筆將紙張刷溼。

2. 色鉛筆在溼的紙張上繪畫，線條將會渲染開來顏色變得非常飽和。

現在嘗試使用色鉛筆在水彩上面作畫。

1. 在紙張上畫出水彩顏色，背景最好是以白色為基底，因為才能看清楚色鉛筆紋路。

2. 等畫紙完全乾燥後，使用一些不同顏色的色鉛筆在水彩背景上畫出不同方向的線條。

3. 用溼畫筆渲染部分的色鉛筆線條，保留一些明顯的線條，接著再加入其他色調。

一起作畫

橡樹的葉子

　　已學到使用色鉛筆作畫的技巧，現在要在紙張上實際操練。建議在作畫時依不同的情況下運用所學的任何方法。

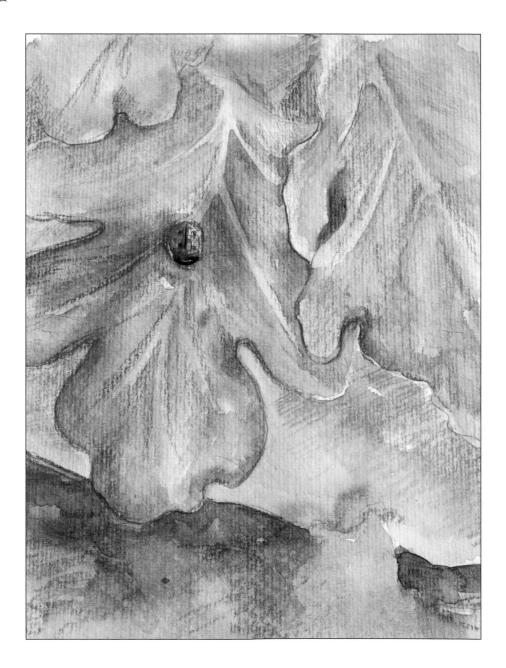

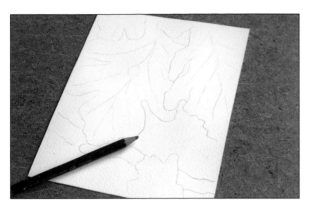

1. 先畫出鉛筆稿。因這作品要用水性色鉛筆來繪畫，所以在一開始就使用色鉛筆畫輪廓，只是不要帶出太明顯的顏色。

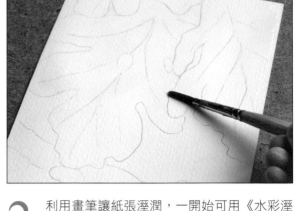

2. 利用畫筆讓紙張溼潤，一開始可用《水彩溼畫法》畫出彩色的背景。葉子的溼度應該是要一樣的，而瓢蟲本身是乾的只有周圍的輪廓是溼的。

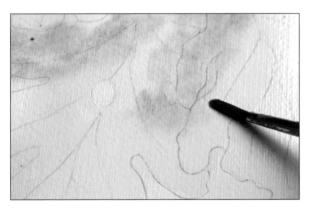

3. 填滿葉子的部分。畫上綠色及棕色讓它們能在紙張上相互渲染。

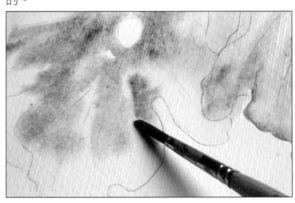

4. 雖然顏料是覆蓋在物體形狀的上面，但不要讓顏料超過葉子的邊緣，而瓢蟲則要讓它一直是未上色的狀態。

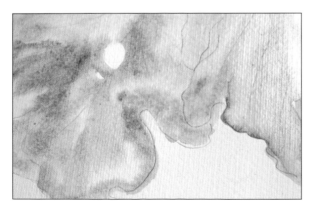

5. 完成葉子後要讓畫作剩下的部分不能與葉子互相混合在一起，需等紙張稍微乾燥。

6. 先從葉子下方背景開始畫起，再沿著葉子邊緣上色。

7. 利用《水彩溼畫法》塗上飽和色調的大型色塊在下方空白處，在葉片上面帶入些許強烈的綠色及在分枝上面帶入些許棕色色調。

8. 畫作的背景已經完成，現在需等待紙張完全乾燥。

9. 首先要凸顯出所有暗面及葉子的輪廓，挑選出比背景更深的色鉛筆顏色後畫出暗面的線條。

10. 為了讓葉子看起來更自然，需畫出部分葉脈的結構。

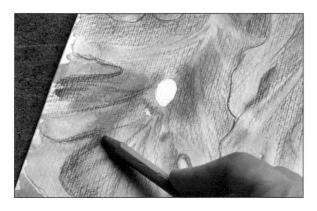

11. 部分葉子加上橙色的線條。不一定只能搭配橙色，畫上綠色也是很完美。

12. 在下方葉子上加入一些利用色鉛筆側邊描繪出的細緻線條。

13. 用色鉛筆畫出瓢蟲。瓢蟲的身上不需太過複雜，主要是要讓翅膀上的圓點相互對稱，但是別忘了畫出牠在葉子上面的影子。

14. 色鉛筆的部分已經結束了，接著用溼畫筆小心地渲染暗面的部分，部分線條保留不必全部渲染開來。

15. 若要讓色鉛筆線條完全暈開，需要多加一點水。滴上大型水滴後稍等色鉛筆線條暈開後就可以用畫筆帶往其他方向。

16. 陸續地渲染剩下的部分，但不要忘記部分的色鉛筆線條要保留下來，不要太過於陶醉地使用溼畫筆作畫。

17. 下方這部分不太需要留下筆觸，所以完全地渲染色鉛筆線條。

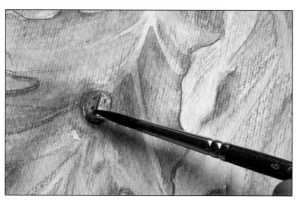

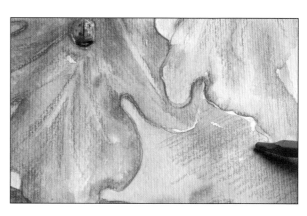

18. 用溼畫筆筆尖稍微碰觸瓢蟲，沿著輪廓往同一個方向描繪。瓢蟲顏色會變得明亮，保留部分的色鉛筆輪廓線不暈染開。

19. 主要的畫作已完成，現在稍微修飾淺藍色背景，從葉子的邊緣畫出傾斜的藍色條紋。

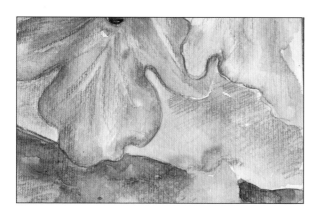

20. 最後稍微渲染線條的邊緣，讓邊緣看起來是柔和的，如果畫出了不需要的色塊，可以用紙巾吸取。現已完成畫作裡的兩個層次「水彩及色鉛筆」。如需要可加入鮮明的水彩色塊讓畫作更多樣化，但要小心不要在畫作中做得太過火而損壞它。

後記

　　「特殊技法」已告一段落。書裡傳授了許多傑出及獨創的畫法並透露水彩畫的奧秘。希望您已經為自己找到許多有趣的技巧，也盼望嘗試所有特殊技法且多多練習。當您能夠輕易地在同一個畫作中組合使用這些技法時，紙張及顏料彷彿會暗示您該如何選擇。特殊技法是一種能夠讓人全神貫注且沒有限制的技法，祝福您能夠創造出完美及獨特的作品！

　　　　　　　　　　　　塔琪安娜・拉波切娃

跟著義大利大師學水彩：基礎篇

978-986-6399-37-4　定價：299

　　瓦萊里奧‧利布拉拉托向我們開啟了一個細緻、空靈、感性與令人驚嘆的水彩世界。作者獨一無二的教學方式，早已在義大利聞名遐邇，那裡許多剛起步的畫家，在他著名的水彩書中掌握了繪畫技法。

　　本系列問世讓每一位有創作熱忱，並夢想掌握水彩畫技法的人，或甚至從來沒有拿過畫筆的人，都有機會可以學會水彩畫。詳細的作畫細節描述，搭配作者豐富的繪圖參考範例，在《跟著義大利大師學水彩》裡步步分解的技法練習，讓大家輕鬆快速地掌握熟練的技巧，並成為真正的水彩畫家。

跟著義大利大師學水彩：靜物篇

978-986-6399-38-1　定價：299

　　瓦萊里奧‧利布拉拉托和塔琪安娜‧拉波切娃邀您一同享受環繞四周的美麗世界，並開始以水彩技法描繪它。作者將幫助您學會靜物畫的水彩技法，從最初的形狀到複雜的結構。您將學會使用水彩描繪蔬果、碗盤，並練習織物和布簾的畫法。讓我們從草稿開始來著手練習，接著整理出草稿中的每個元素並開始畫出所有物件及顏色。別忘了三件非常重要的事情：構圖、結構、透視。經過更詳細的描述、大量的範例和練習，您將更容易、更快速地掌握技法並成為真正的水彩畫家。

跟著義大利大師學水彩：肖像篇

978-986-6399-46-6　定價：299

　　隨著系列的進行，您的水彩技法將會逐漸改變，也將學會更加自然的畫法，在渲染的手法下更能呈現畫的美感。單色肖像是修飾手法的代表，與多色肖像畫最有趣的差別在於繪畫手法的不同。此系列會傳授所有技法，您只需要準備好紙張、顏料和足夠的耐心。您是如何開始起筆的並不是那麼的重要，重要的是接下來的每個步驟如何畫出極為寫實的肖像畫。同時還希望讀者在閱讀此書時，能更加的熱愛且一頁接著一頁的沉靜在美好的水彩世界。

跟著義大利大師學水彩：特殊技法篇

978-986-6399-45-9　　定價：299

　　藝術家塔琪安娜‧拉波切娃協助我們用新的角度看待水彩畫，藉助獨特的技巧及使用水性色鉛筆、粗鹽、美工刀和蠟的方法，教我們如何創造出多樣化的藝術效果。塔琪安娜也傳授如何製造出優美的滴彩，利用留白膠描繪輪廓，使用皺褶紙達到復古和別緻的效果以及其他更多的方法。詳細的作畫細節描述，搭配作者豐富的繪圖範例，步步分解的技法練習，讓大家輕鬆快速地掌握熟練的技巧。不論是剛學水彩畫的人或是有經驗的繪畫愛好者，都能成為真正的水彩畫家。

跟著義大利大師學水彩：花卉篇

978-986-6399-44-2　　定價：299

　　花，永遠能吸引人們的注意力。用水彩畫出來的花是如此的輕盈、明晰，鮮活生動的像能隨風擺動！花卉的圖案裝飾總會出現在室內裝飾、器皿和布匹的裝飾畫中。在創作自己的彩色構圖時，重要的不僅僅是表達結構和顏色，更是情緒以及當下花朵及大自然的狀態，表現出葉子在風中的擺動、陽光的溫暖。需要非常細緻精巧的研究莖和花瓣上的所有細目、每一道紋理。

　　透明和輕盈、潔淨和鮮豔顏色是水彩技巧的基本特性。開始畫水彩時，要牢記顏料的特性並且讓顏料層總是透明的。要表達出鮮花的嬌嫩，唯一需要的就是透明清亮的色層。

跟著義大利大師學水彩：風景篇

978-986-6399-43-5　　定價：299

　　這次一同遊走美麗的高山、田野、城市以及海洋，帶您認識不同的景色，傳授您如何描繪農村、海洋和城市景色並教會您使用水彩描繪這片大自然的美景。

　　不同景色作畫的原則和方法不盡相同，須事先仔細構好草圖。在描繪草圖時，需親自體會大自然，並蒐集必要的素材和一個舒適的空間。描繪風景的色調，草圖必須是簡潔透明的，假如您想花個幾天畫同一幅風景，最好在同一個時段和同樣的天氣下作畫，陰影和色調才會準確。選擇您覺得最有趣的景色作畫，希望您輕鬆地就能創造出無與倫比又獨特的藝術畫作並成為真正的水彩畫家。

素描：按照步驟　實你的素描結構能力

978-986-6399-17-6　　定價：350　　作者：宋軍、熊琦

　　本書以理論為基礎，以實踐為重點，以滿足藝術設計教育需求為目的，以藝術設計相關的教學計畫和教學大綱為依據，內容全面、系統、嚴謹，具有很強的時代性、基礎性、科學性、發展性和權威性。

　　此書主要針對國內藝術類院校和綜合大學藝術類專業的基礎素描學習，針對素描教學最重要的幾何形體訓練、靜物訓練、石膏像訓練和頭像訓練這四個環節。從認識素描開始，講解素描繪畫基礎知識，從繪畫材料介紹到素描的排線訓練等，幫助讀者初步建立科學專業的素描觀。再循序漸進地介紹素描幾何形體、靜物和石膏像的具體繪畫方法和步驟解析，最後再進階到素描頭像的繪畫學習中，將素描知識整合成一個完整的教學系統，環環相扣，構成素描知識嚴謹的教學脈絡。本書最大的特點是對素描教學具有很強的針對性，適合學習者參考，講解內容清晰明確，教學思路完整統一。使讀者迅速掌握素描繪畫的方法與技巧，有效提高學習素描的效率。

人物速寫基本技法：10分鐘、5分鐘、2分鐘、1分鐘速寫

978-986-6399-31-2　　定價：350　　作者：ATELIER 21

　　相信有很多人，不光是在繪畫領域，也希望在插畫或是漫畫領域，描繪出生動活躍的人物。

　　無論筆下的角色如何誇張變形，還是要以實際的人物作為基礎。

　　如果動作超出真人的範圍過多，看起來就不像是有真實感的角色或人物。

　　讓我們透過正因為有短時間的限制，得以充滿緊張感與躍動感的速寫，一起學習描繪線畫的訣竅吧。

　　將一瞬間所見到的人體特徵，跟隨感覺快速地用線條描繪，可以同時訓練觀察的眼力和描繪的手法。

　　這是由3位每年都頻繁舉辦速寫集訓，努力日益求精的畫家組成的工作室。

　　專業畫家的速寫當中，匯集了描繪人物時必要的基本要素。

　　由姿勢優美為魅力所在的10分鐘、5分鐘速寫，到極致短時間快速下筆的2分鐘、1分鐘速寫，本書將會教導各位如何以最少的線條與調子強弱，就能描繪出人物的提示與訣竅。

　　此外也收錄使用粉彩或水彩等顏料上色的彩色速寫，一併向各位介紹描繪充滿迷人魅力的女性人像之樂。